卡通動漫屋

叢琳／編著

動漫人物體態變化技法寶典

體態篇

新一代圖書有限公司

前言

　　「卡通動漫屋」系列是一套講述卡通動漫各個精彩部分繪畫的圖書。這是一套很漂亮、很好看的書，一套教會你進入卡通世界的書。不是因為這本書有多深奧，而是她簡潔明瞭，輕鬆活潑，指引著你一步步快樂地讀下去。

　　《體態篇》講述了如何繪製卡通動漫中角色的各種體態。身體姿態展現了角色的內心世界：快樂的、悲傷的、充滿激情的、沮喪絕望等。無論人物還是動物的體態，都包括了頭、身、四肢、手腳等幾部分，卡通化的實物也如此，比如：給一塊磚添加了表情和四肢，這個無語言、無法行走的冰冷事物，立刻具有了人一樣的思維與情感，這是個快樂與神奇的創造過程，能夠非常容易地掌握。本書就是幫助我們來認識身體結構、變化、變形等在卡通動漫世界的繪製技巧。

　　全書共分為五章，第一章展現了身體的結構，提到了人體的骨骼結構，在卡通動漫世界中體態可以簡化成線條及立體結構。第二章展示了眾多的「體態符號」，看起來就感覺簡單，這也是此書尋找的方向——把複雜的東西簡單化。本章大量列舉了經典卡通動漫中的角色形象，簡單的體態就像個符號便於讀者掌握。第三章開始具體說明真人轉卡通的體態變化：站、走、跳、躺、趴等，詳細介紹了它們的畫法。第四章講述了一個具體的角色在變化體態時的畫法。最後一章則用實例介紹真人轉卡通，同時講述體態繪製的步驟。

　　這是一本從現實入手，從簡至繁，逐步漸進的完成角色體態繪製的可愛之書。本書是所有動漫愛好者的夥伴，同時也是動漫工作者的參考書。

　　為了出版這套書，許多人辛苦地工作，在此感謝那些每天默默耕耘的朋友們，更感謝讀者一直以來的支持！

叢琳

叢琳　李娟　董紅佳　叢亞明　趙晨　莊如玥　王靜　團隊成員

目錄

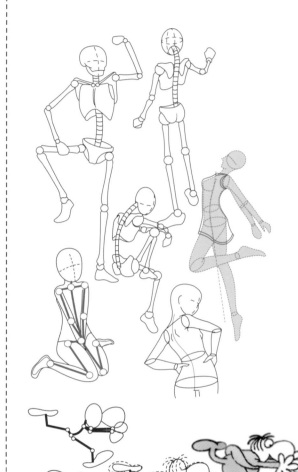

人物體態認識

體態符號展示

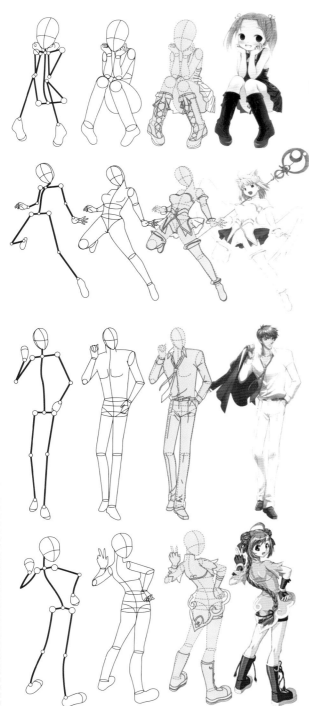

常見體態

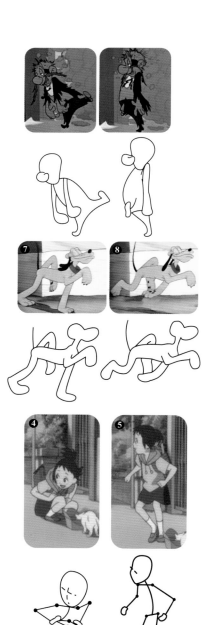

各種形象運動體態

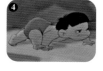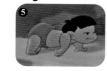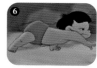

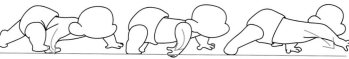

卡通動漫屋

真實人物體態解析

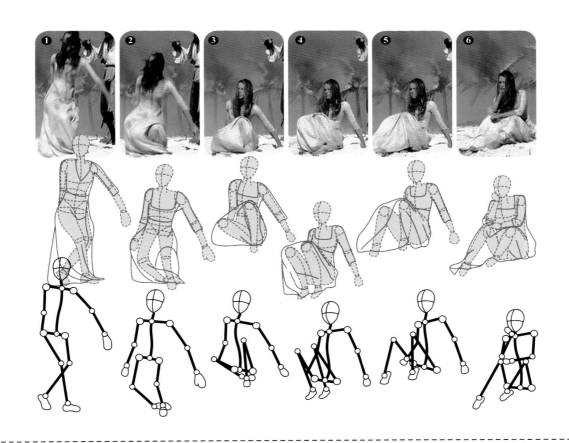

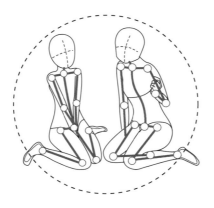

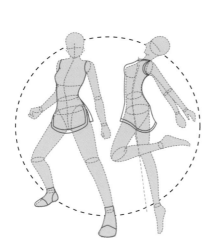

人物體態認識

本章將人體由專業的骨骼介紹簡化至線條結構，詳細展現了人體的全身比例、頭頸、手臂與手、腿部、身體軀幹等，同時介紹了各部位的形態及畫法，展現了人體在不同運動狀態下的體態變化。

人體的骨骼構造

在學習繪製人物體態之前，先大致瞭解一下人體的骨骼構造。這對往後繪製體態時會有幫助。
雖然實際的骨骼構造很是複雜，但是在動漫的繪製中並不需要我們繪製得很詳細，只要瞭解一些重要的部分就可以了。以下標出了人體骨骼在繪製中比較重要的骨骼的名稱及位置。

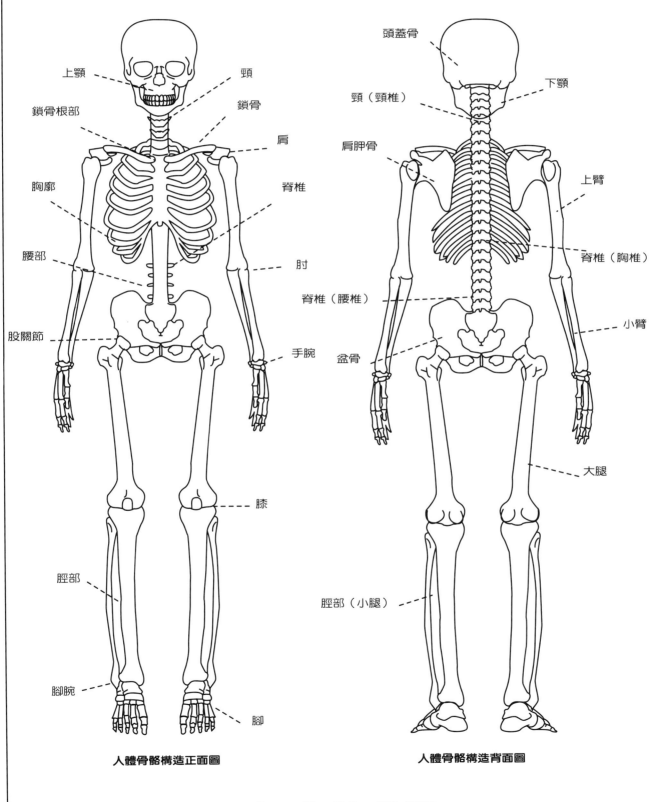

人體骨骼構造正面圖　　　　　　**人體骨骼構造背面圖**

人體的關節分佈

在前面我們大概地瞭解了一下現實人體的骨骼構造，現在再通過概括性的骨骼圖認識人體的關節分佈，這對繪製人體體態也是有很大幫助的。

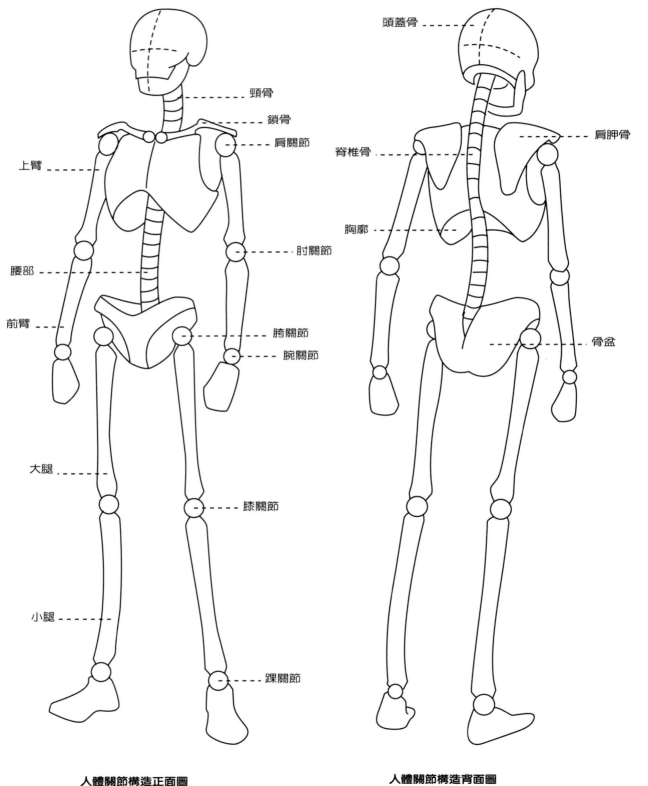

人體關節構造正面圖　　　　　　　　**人體關節構造背面圖**

卡通動漫屋

人體關節的不同視角

人體中有幾個很重要的活動關節。由於不同的動作與視角,在關節的表現上也會有所不同。如果能夠掌握關節的各種表現方式,那麼在繪製各種人物造型時,會有很大的幫助。

人體自由活動的重要關節圖:

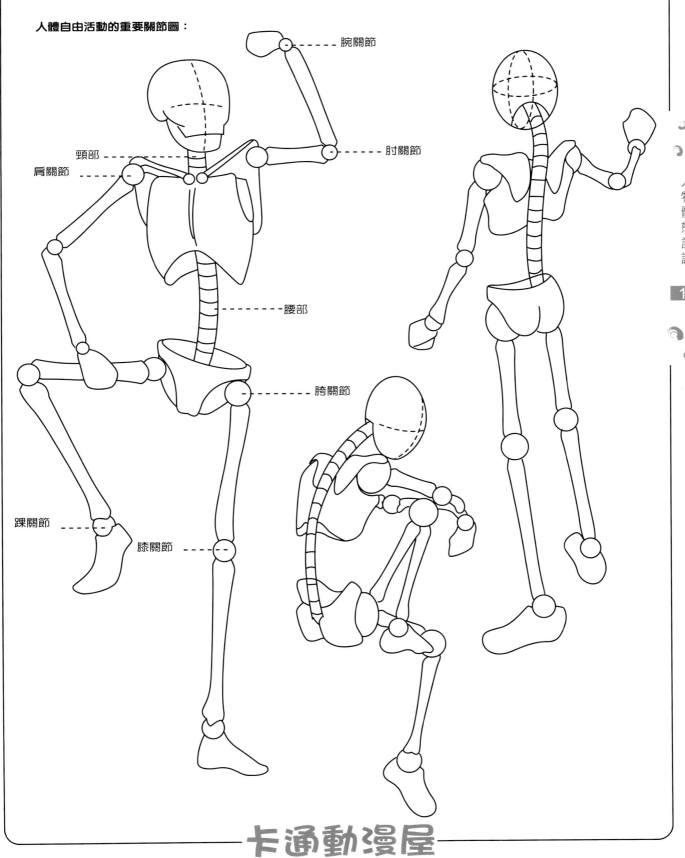

卡通動漫屋

人體的頭身比例

8頭身和7頭身屬於成熟型身體比例，6頭身和5頭身屬於常見型身體比例，4頭身的比例是正常版到Q版的過度階段。

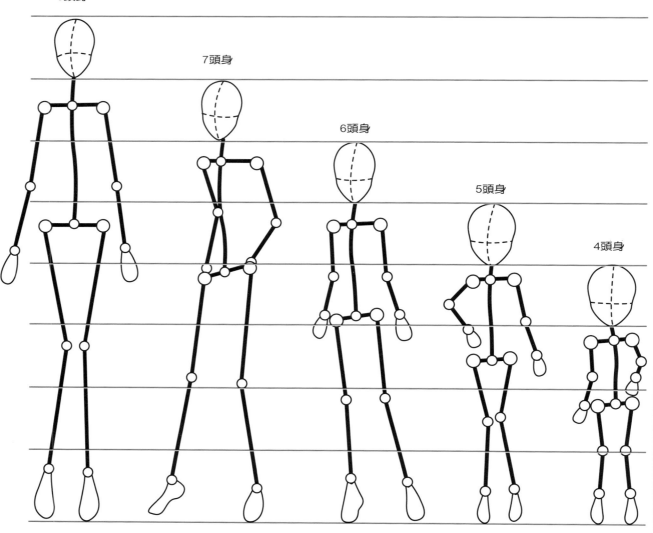

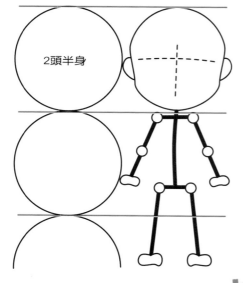

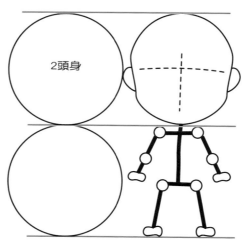

4頭身再往下就是我們很常見的Q版頭身比例了。這種體態在正常情景下並不會經常出現。在繪製體態時，稍做瞭解就可以了。

頭與頸部的畫法

連接頭部與軀幹的重要關節是頸部，頸部的運動規律可以更好地展現人物身體姿勢。通過面部表情的變化可以更有力地表達人物的情感和狀態。頸部的肌肉變化很大，大致畫出頸部肌肉的線條能讓頸部更加立體化，更富美感。

正面頭與頸部的基本構造：

側面頭與頸部的基本構造：

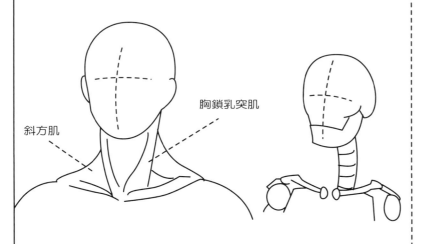

斜方肌　　胸鎖乳突肌

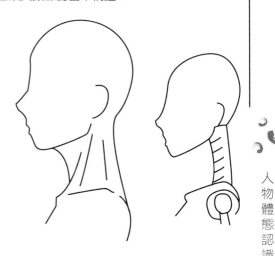

側面頭與頸部的繪製有更多的細節需注意，頸部的前面，從下巴到鎖骨中心的線條是柔和的曲線。頸部前後的長度有很大差異，前面較短後面更長些。從耳根延伸到鎖骨中心的肌肉線條，是頸部最明顯的線條。

頸部的運動：

頭部是以脊椎為基點進行旋轉的。

背面的頸部：：

女性　　　　男性

轉頭　　　　歪頭　　　　仰頭　　　　低頭

人物體態認識

13

手臂與手的畫法

手腕的各種動作直接關係到手臂肌肉的拉伸和收縮，手臂肌肉的狀態又直接關係到手臂外輪廓的曲線變化與彎曲程度。繪製時先考慮手腕動作會使手臂肌肉產生何種變化，再準確地畫出來。

手臂的基本構造：

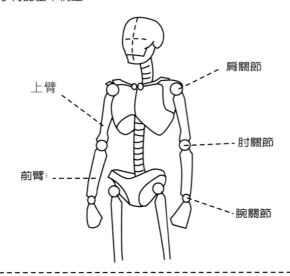

- 肩關節
- 上臂
- 肘關節
- 前臂
- 腕關節

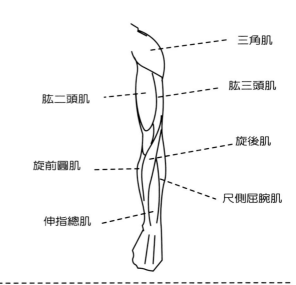

- 三角肌
- 肱二頭肌
- 肱三頭肌
- 旋後肌
- 旋前圓肌
- 尺側屈腕肌
- 伸指總肌

手臂的基本旋轉動作：

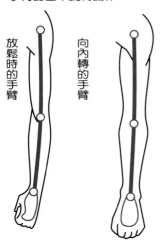

放鬆時的手臂　向內轉的手臂　向外轉的手臂

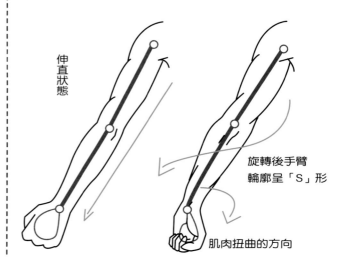

伸直狀態

旋轉後手臂輪廓呈「S」形

肌肉扭曲的方向

手臂向各個方向旋轉的時候，會帶動手臂肌肉一起旋轉。骨骼的轉動表現為扭曲和移位，這些變化在手臂外輪廓上能明顯地呈現出來。

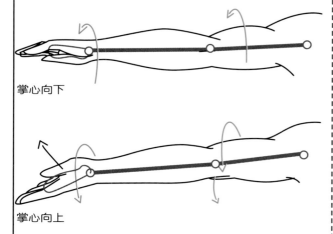

掌心向下

掌心向上

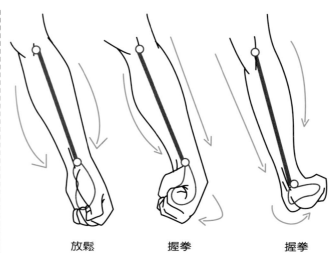

放鬆　　　握拳　　　握拳

瘦肉型手臂：

普通型手臂：

強壯型手臂：

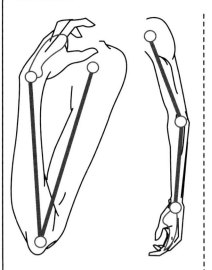

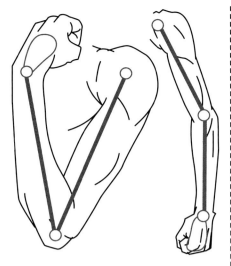

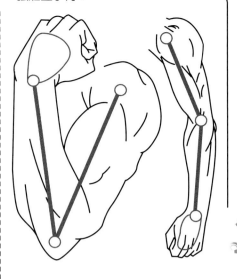

比較瘦弱的手臂，表現肌肉的線條比較柔緩。

普通的手臂輪廓線要畫得平緩，注意適當添加上臂和前臂的肌肉線條。

強壯的手臂各部分的肌肉都很發達，所以輪廓線會有凹凸起伏的樣子。

男士的手臂：

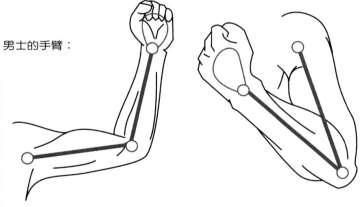

女士的手臂：

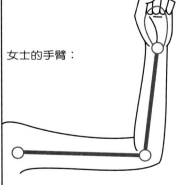

一般情況下，即使是在漫畫中，男士的手臂也會比女士的更為強壯。男性的手臂肌肉比較發達，所以要特別注意肌肉的伸縮情況。女性的手臂肌肉平滑，繪製時盡量表現出女性的柔美感覺。

瘦肉型手臂：

普通型手臂：

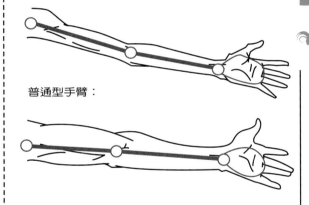

強壯型手臂：

採用不同的表現形式，能使同樣一隻手臂的粗細差別達到兩倍之多，手和手指的大小、粗細也會隨之改變。

人體的腿部結構

人體腿部的三大關節是掌握腿部動作的關鍵，只有注意關節與各肌肉的關係，才能繪製出正確的腿部形態。

人體腿部結構圖：

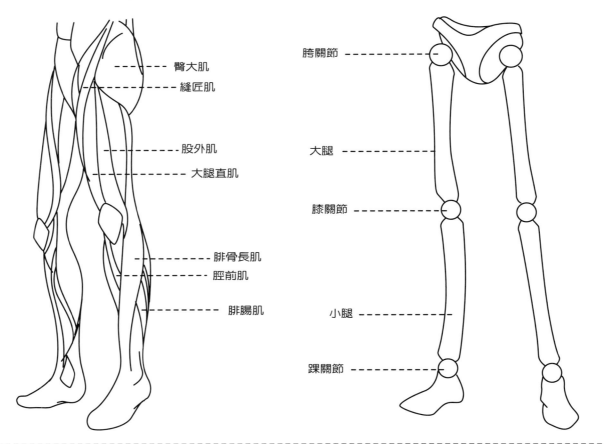

臀大肌
縫匠肌
股外肌
大腿直肌
腓骨長肌
脛前肌
腓腸肌

胯關節
大腿
膝關節
小腿
踝關節

腿部的輪廓是由各大肌肉的分佈和形狀來決定的，而腿部的動作則是由各關節來決定的，所以在繪製前要先瞭解腿部的肌肉與關節。

要繪製人物的各種造型時，腿部上的表現是必不可少的，所以掌握繪製腿部的知識是很重要的。

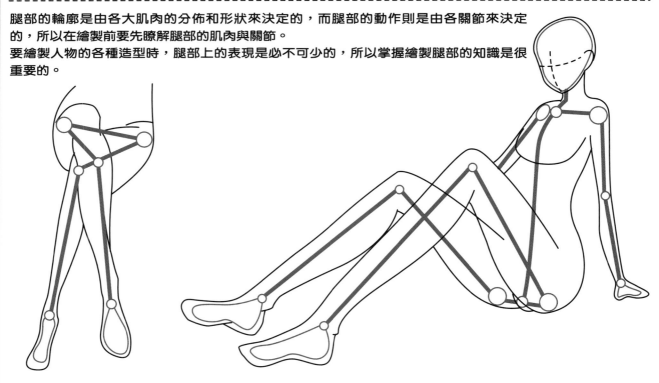

卡通動漫屋

從下面的圖中，我們簡單地瞭解一下女性腿部與男性腿部在繪製時的區別。

女性腿部結構圖：

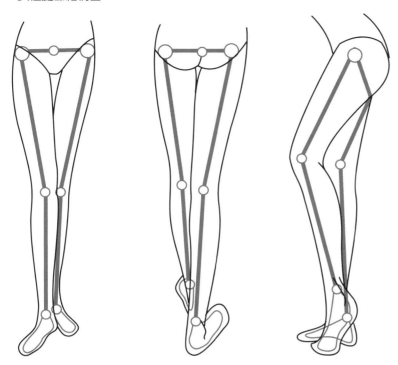

纖細的腿：

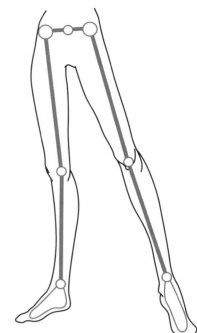

女性腿部運用柔和的圓弧線條繪製，表現出身體的圓潤感，同時也要繪製出纖細的感覺。

大腿部位的肌肉輪廓比較平緩。拉長腳背強調瘦弱感。

男性腿部結構圖：

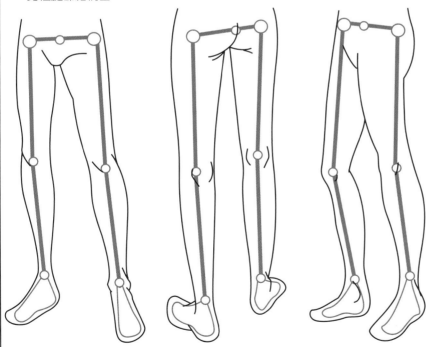

強壯的腿：

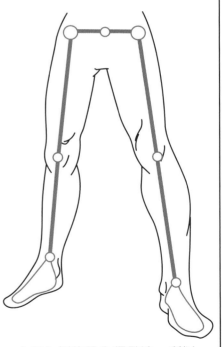

男性腿部肌肉相對女性的比較發達，繪製時要注意表現出肌肉凸起與收縮的效果，這樣才能表現出男性腿部的輪廓線。

大腿內側的肌肉很發達，所以腿部分開時，中間間隔很小。小腿很強壯。

身體軀幹的畫法

軀幹貫穿於人體的中心，人物全身動作都由軀幹連接和展示。在繪製時要注意人體脊椎線的走勢和彎曲程度，它是繪製人物身體的重要參考線。肩部、腰部和臀部的寬度，會根據不同的風格，不同的人物特徵而變化。

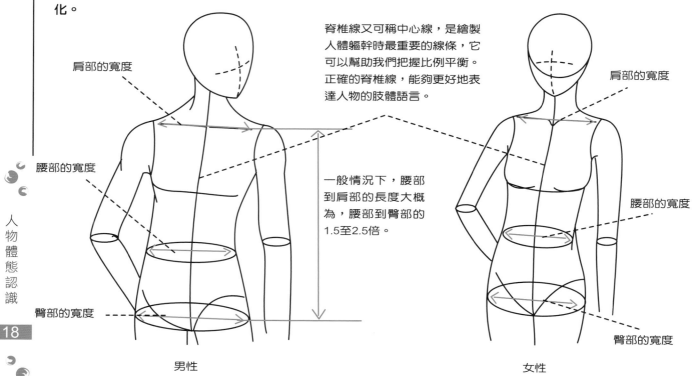

脊椎線又可稱中心線，是繪製人體軀幹時最重要的線條，它可以幫助我們把握比例平衡。正確的脊椎線，能夠更好地表達人物的肢體語言。

一般情況下，腰部到肩部的長度大概為，腰部到臀部的1.5至2.5倍。

肩部的寬度

腰部的寬度

臀部的寬度

男性

肩部的寬度

腰部的寬度

臀部的寬度

女性

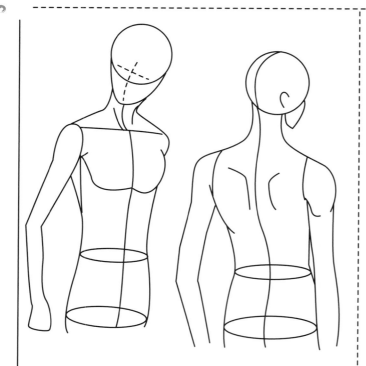

男性軀幹的脊椎線與女性的相比，沒有太過明顯的「S」形。除了注意本身的比例關係外，在繪製時，還需注意在適當位置畫出肌肉線。這樣能使男性的軀幹更有硬朗的感覺。

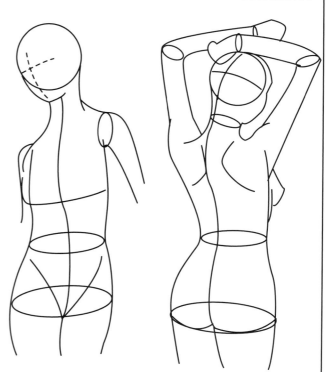

女性的軀幹比男性的軀幹顯得更加柔美。構思好人物的動作，先用脊椎線找準身體運動的走勢，再固定關節位置開始繪製。

男性的身體都具有一定的肌肉感，肩膀很寬，臀部較窄，沒有明顯的身體曲線。繪製時，要盡量繪製出硬朗的效果。相對男性的身體而言，女性的身體較窄，肩比臀稍寬一點，腰部很細。整體輪廓線條優美，具有纖細的效果。

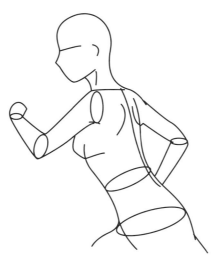

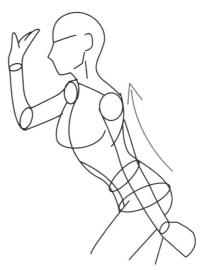

要注意脊椎線的變化，轉身是上半身的運動，所以肩膀旋轉幅度很大，臀部以下沒有動作變化。

側身動作的繪製不是很好把握，脊椎線與身體一側線條重疊。繪製時，可以先將肩膀位置關節固定下來，掌握好身體彎曲幅度，再進行繪製。

上半身向前傾斜時，脊椎向後彎曲，使身體呈現明顯的「S」形。

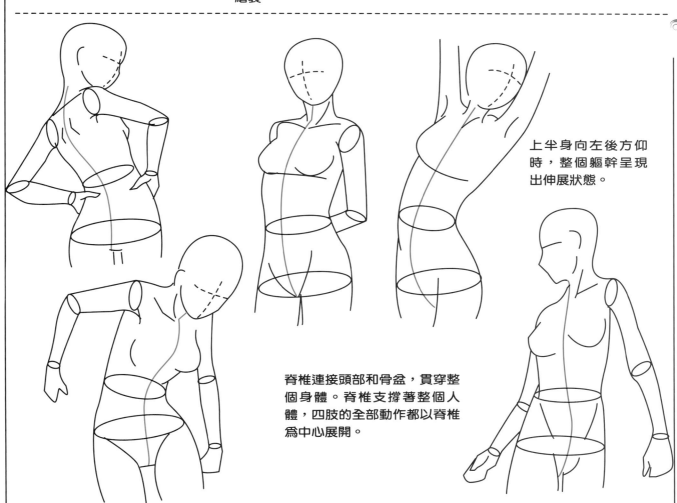

上半身向左後方仰時，整個軀幹呈現出伸展狀態。

脊椎連接頭部和骨盆，貫穿整個身體。脊椎支撐著整個人體，四肢的全部動作都以脊椎為中心展開。

人體的基本動作：行走

下面我們從人物草圖的繪製過程中，認識一下人物的各大基本動作與注意要點。

站立動作結構圖：

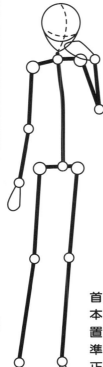 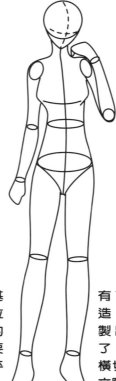 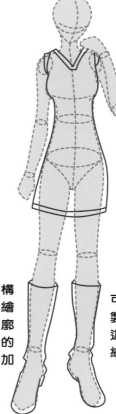

首先繪製出人物的基本造型與主要關節位置。注意人物動作的準確性，身體比例要正常，重心要保持平衡。

有了人物的基本構造，就可以進一步繪製出人物的外輪廓了。並且添加肢體的橫切面輔助線，增加立體感。

可以根據需要，繪製出簡單的服飾，這樣體態的草圖就繪製完成。

行走動作結構圖：

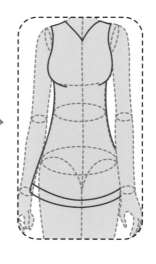

在給人物添加服裝細節時，最好先繪製出人體正確的身體結構，木偶人的體態線就很適合給人物添加服飾細節。

人物在走動時，手臂會前後擺動。所以當手臂向後時，會有一小部分被服飾遮擋住。繪製時要注意。

在繪製常見的水平視角時，要注意腳向前跨出步伐時是可以看到鞋底的，要將其表現出來。否則會有透視上的錯誤，看起來會很奇怪。

人物走路時不同的方向角度，會產生不同的效果，在繪製時要多注意。

行走動作結構圖：

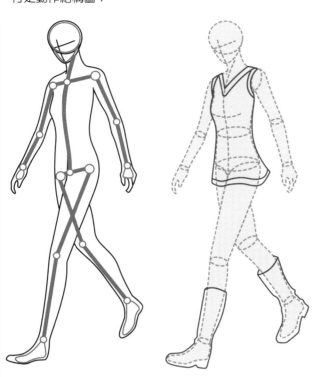

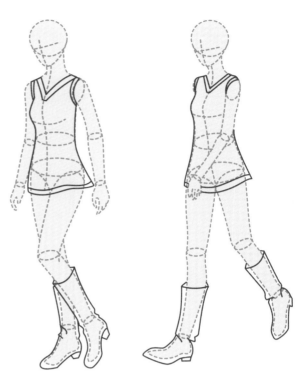

人物行走動作的斜側面不好繪製，在繪製前先運用體態線繪製出人物的大概動作與標明重要關節的所在位置。

雖然側身走會擋住一部分身體，但是在繪製時還是要保證其身體的結構性。透視立體感也要表現出來。

正側面：　　　　　　　　　　背側面：　　　　　　　　　側面俯視：

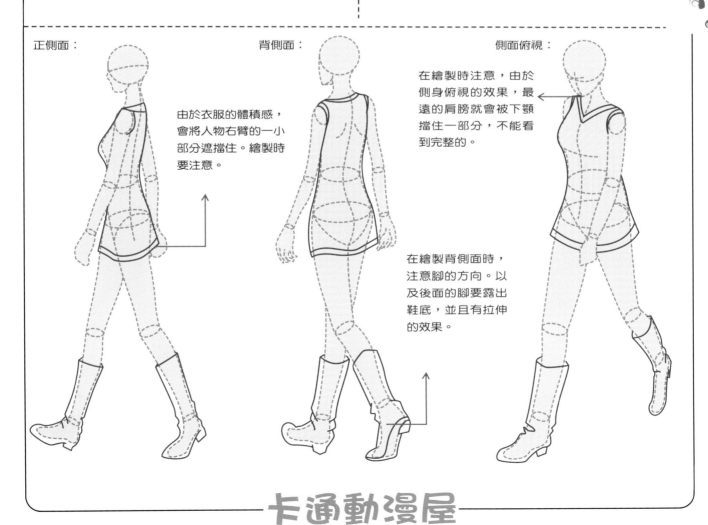

由於衣服的體積感，會將人物右臂的一小部分遮擋住。繪製時要注意。

在繪製背側面時，注意腳的方向。以及後面的腳要露出鞋底，並且有拉伸的效果。

在繪製時注意，由於側身俯視的效果，最遠的肩膀就會被下顎擋住一部分，不能看到完整的。

人體的基本動作：跑

奔跑的正面動作和行走的正面動作十分接近，在繪製過程中有很多相同點。除了需要注意角色透視問題，比例也很重要。與正面行走動作相比，角色奔跑時身體扭動幅度更大，因此注意身體各關節變化。

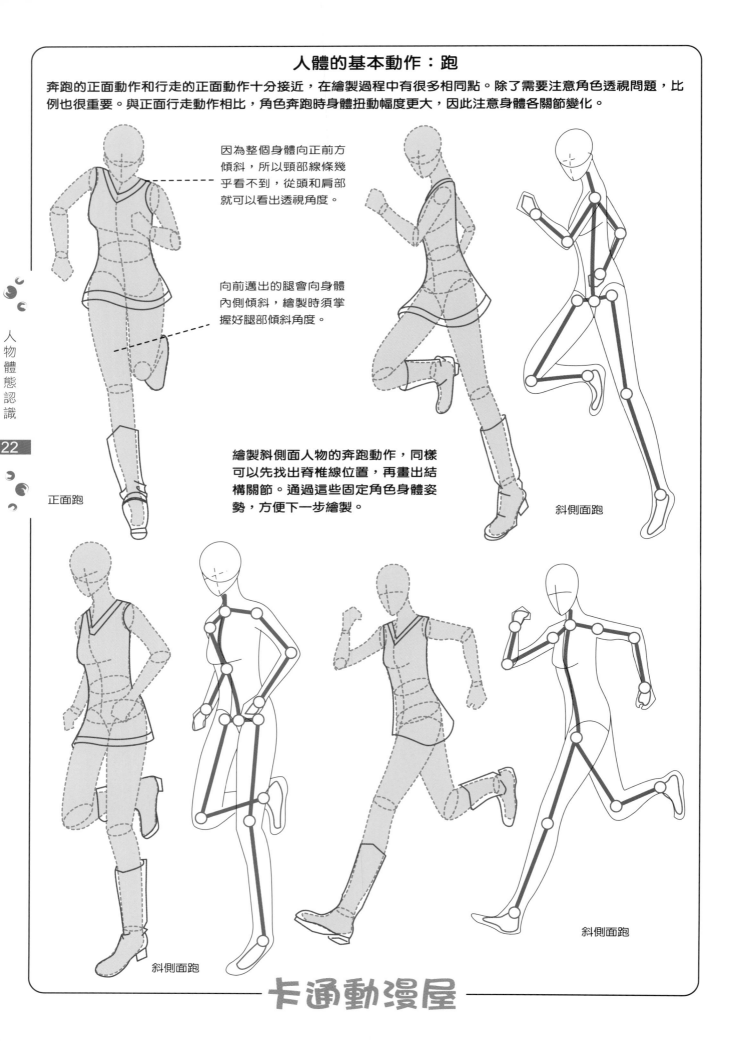

因為整個身體向正前方傾斜，所以頸部線條幾乎看不到，從頭和肩部就可以看出透視角度。

向前邁出的腿會向身體內側傾斜，繪製時須掌握好腿部傾斜角度。

繪製斜側面人物的奔跑動作，同樣可以先找出脊椎線位置，再畫出結構關節。通過這些固定角色身體姿勢，方便下一步繪製。

正面跑

斜側面跑

斜側面跑

斜側面跑

頭身比在七、八個頭的成熟型人物，在奔跑和小跑步時能看出很大區別。奔跑時，上半身向前傾斜幅度較大，雙臂擺動幅度也很大，這點與小跑步截然不同。

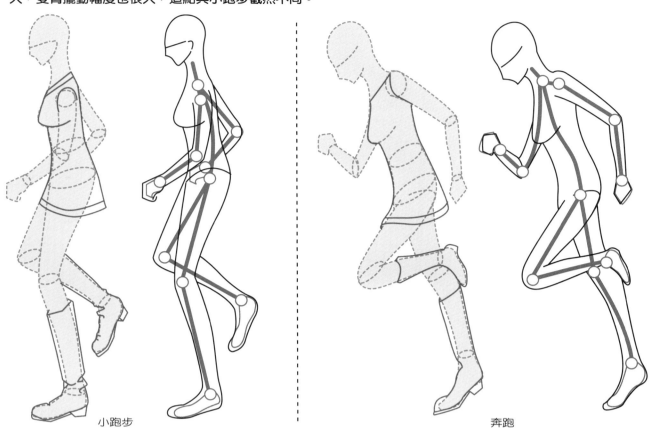

小跑步

奔跑

從手臂和腿部抬起來的高度，可以判斷角色跑步速度的快慢。手臂和腿部運動幅度越大，角色跑步的速度就會越快。

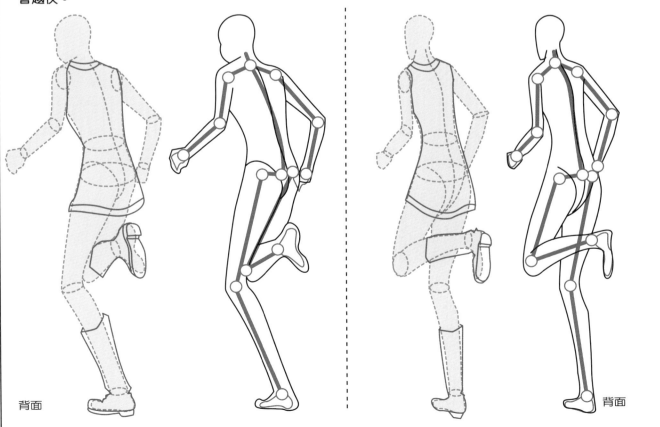

背面

背面

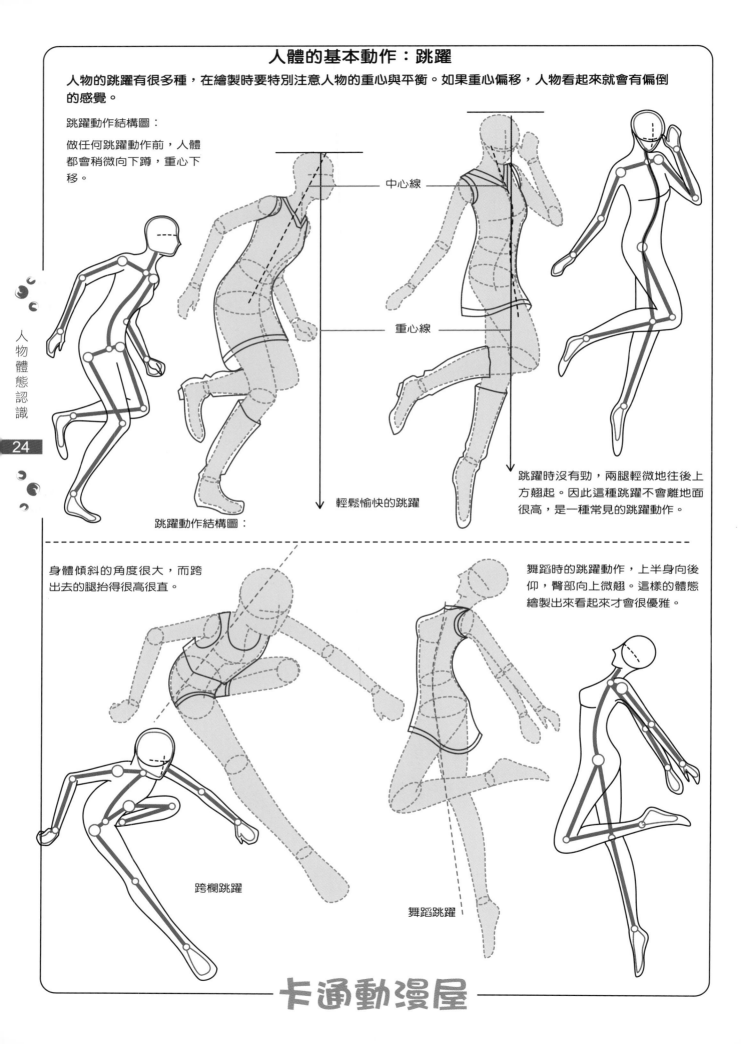

人體的基本動作：跳躍

人物的跳躍有很多種，在繪製時要特別注意人物的重心與平衡。如果重心偏移，人物看起來就會有偏倒的感覺。

跳躍動作結構圖：

做任何跳躍動作前，人體都會稍微向下蹲，重心下移。

中心線

重心線

輕鬆愉快的跳躍

跳躍時沒有勁，兩腿輕微地往後上方翹起。因此這種跳躍不會離地面很高，是一種常見的跳躍動作。

跳躍動作結構圖：

身體傾斜的角度很大，而跨出去的腿抬得很高很直。

舞蹈時的跳躍動作，上半身向後仰，臀部向上微翹。這樣的體態繪製出來看起來才會很優雅。

跨欄跳躍

舞蹈跳躍

人體的基本動作：坐

人物的基本動作中，比較常見的動作還包括坐姿。在漫畫中，經常會有很多場景或情節需要坐著的動作。雖然這些動作看似很平凡，但卻是不能缺少的，所以不能忽略它的畫法。

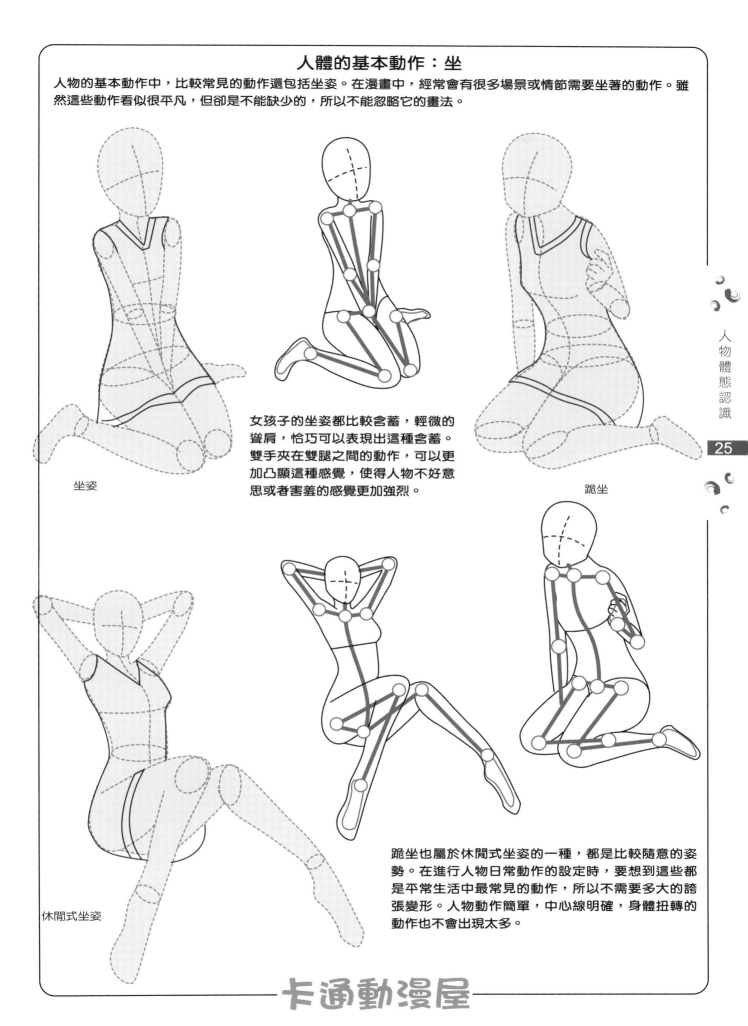

坐姿

女孩子的坐姿都比較含蓄，輕微的聳肩，恰巧可以表現出這種含蓄。雙手夾在雙腿之間的動作，可以更加凸顯這種感覺，使得人物不好意思或者害羞的感覺更加強烈。

跪坐

休閒式坐姿

跪坐也屬於休閒式坐姿的一種，都是比較隨意的姿勢。在進行人物日常動作的設定時，要想到這些都是平常生活中最常見的動作，所以不需要多大的誇張變形。人物動作簡單，中心線明確，身體扭轉的動作也不會出現太多。

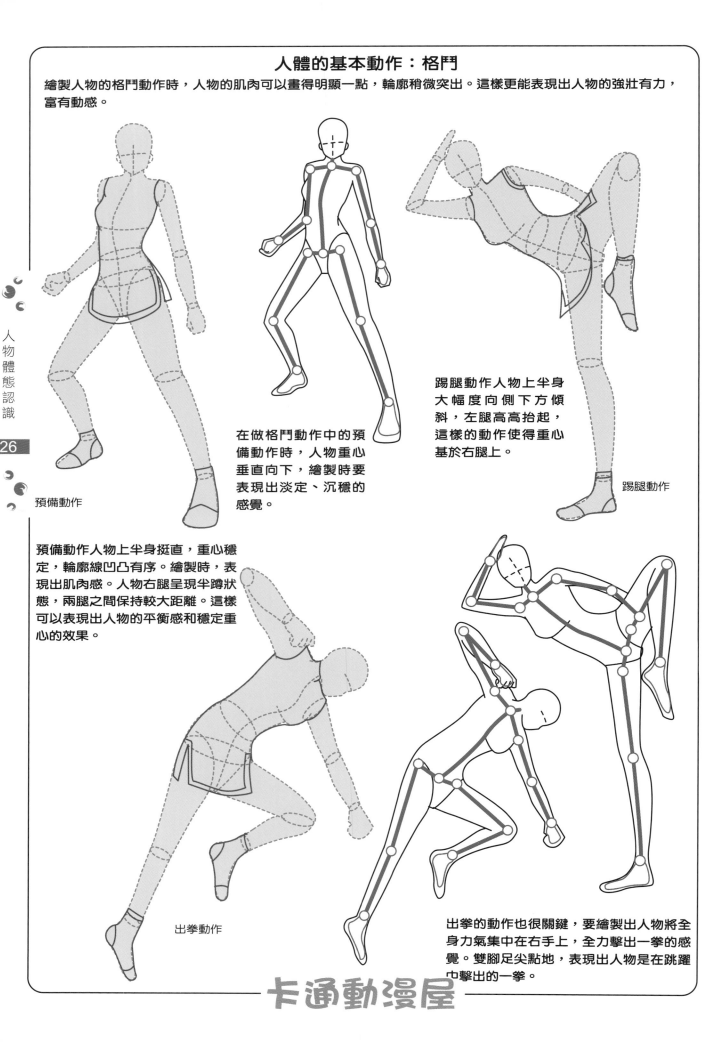

人體的基本動作：格鬥

繪製人物的格鬥動作時，人物的肌肉可以畫得明顯一點，輪廓稍微突出。這樣更能表現出人物的強壯有力，富有動感。

在做格鬥動作中的預備動作時，人物重心垂直向下，繪製時要表現出淡定、沉穩的感覺。

踢腿動作人物上半身大幅度向側下方傾斜，左腿高高抬起，這樣的動作使得重心基於右腿上。

踢腿動作

預備動作人物上半身挺直，重心穩定，輪廓線凹凸有序。繪製時，表現出肌肉感。人物右腿呈現半蹲狀態，兩腿之間保持較大距離。這樣可以表現出人物的平衡感和穩定重心的效果。

出拳動作

出拳的動作也很關鍵，要繪製出人物將全身力氣集中在右手上，全力擊出一拳的感覺。雙腳足尖點地，表現出人物是在跳躍中擊出的一拳。

預備動作

體態符號是在上一章的基礎上進一步針對動漫中的體態進行總結的一章,在本章介紹了體態線、體態符號的概念。同時通過經典動漫中的角色形象強調了體態的畫法,如:體育運動符號、小小形象中的人物符號、兔斯基中的小兔符號、黑白偵探體態符號、加菲貓中的貓形象符號,之所以稱之為"體態符號",是因為這些形象高度簡練、概括、典型,繪畫學習者可以通過這些經典形象,能夠很容易地進行模仿和創作。

體態線綜述

繪製角色的身體姿勢，首先要從角色體態線著手。體態線的繪製有很多種方法，最基本的體態線為線形體態線。就是繪製出頭部輪廓，將身體上幾個重要的關節用圓來表現，最後通過線條連接起來的體態線。其次是通過線形體態線進一步演化得到的木偶人，實則就是把線形體態線進行擴展，讓線形體態線變得更加圓潤，有立體效果。

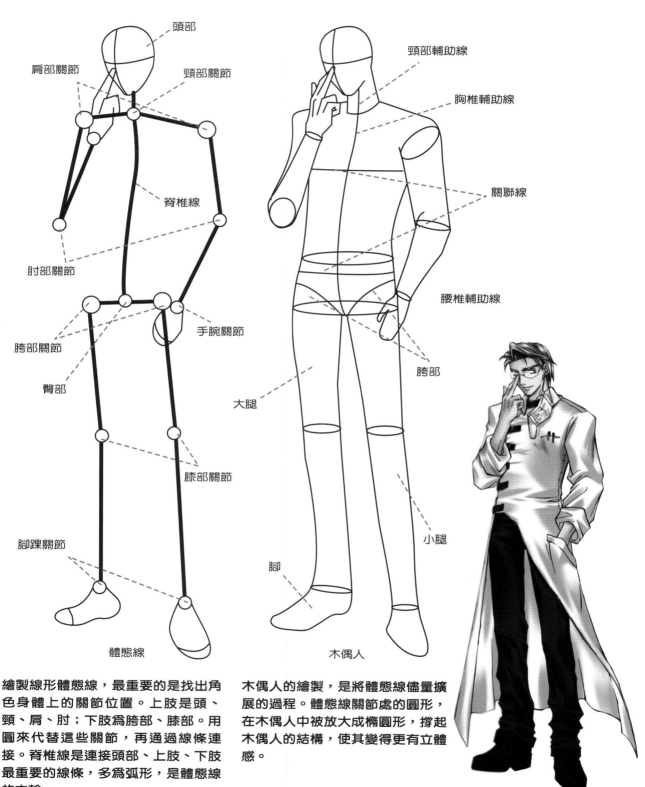

頭部
肩部關節
頸部關節
頸部輔助線
胸椎輔助線
脊椎線
關聯線
肘部關節
腰椎輔助線
胯部關節
手腕關節
臀部
胯部
大腿
膝部關節
小腿
腳踝關節
腳
體態線
木偶人

繪製線形體態線，最重要的是找出角色身體上的關節位置。上肢是頭、頸、肩、肘；下肢為胯部、膝部。用圓來代替這些關節，再通過線條連接。脊椎線是連接頭部、上肢、下肢最重要的線條，多為弧形，是體態線的主幹。

木偶人的繪製，是將體態線儘量擴展的過程。體態線關節處的圓形，在木偶人中被放大成橢圓形，撐起木偶人的結構，使其變得更有立體感。

線形體態線的展示

線形體態線是可以通過最簡單的結構展示角色體態的一種表現手法。繪製線形體態線沒有特定的規範，符合角色體態姿勢即可。體態線的手可以畫成豌豆形，也可以畫成蒲扇形。腳可以畫成三角形，也可以直接勾勒輪廓。具給製成什麼形狀，可以根據個人喜好來定。

連接各個關節的線條，弧線顯得柔美、圓潤，直線顯得剛正有型。也可以根據個人愛好來定。但是唯有脊椎線不可，脊椎線如同人體的脊椎，多爲弧線。

各種線形體態線展示：

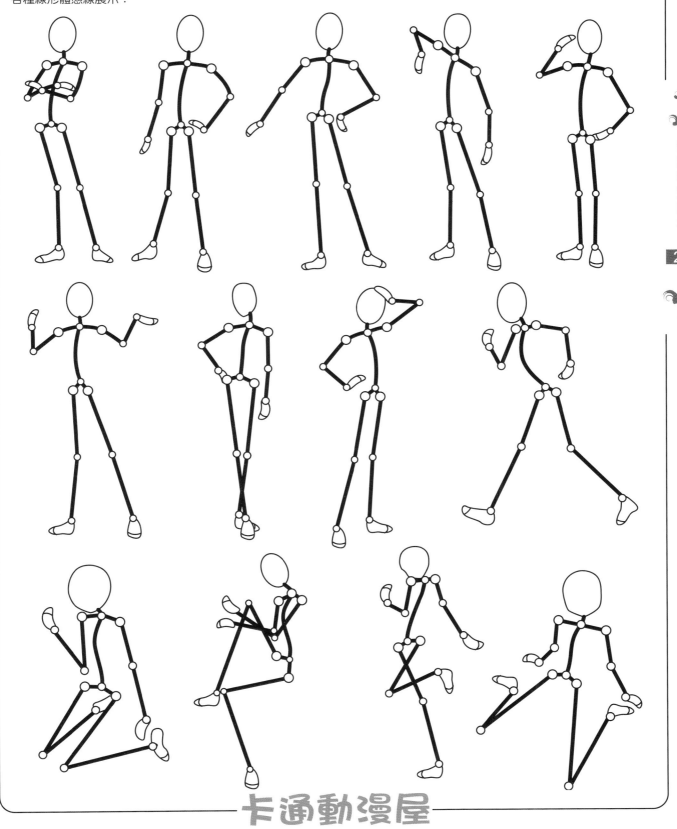

木偶人體態線的展示

木偶人已經與角色形體十分接近，可以說畫完木偶人形態，再添加細節、服飾，就可以完成最終效果，所以木偶人的表現也是至關重要的。通過橢圓形撐起木偶人的結構，使其顯出立體效果。很多動作會造成肢體與關聯線重疊，這種情況，可以將關聯線擦去，使木偶人看上去簡潔、俐落。

各種木偶人體態線展示：

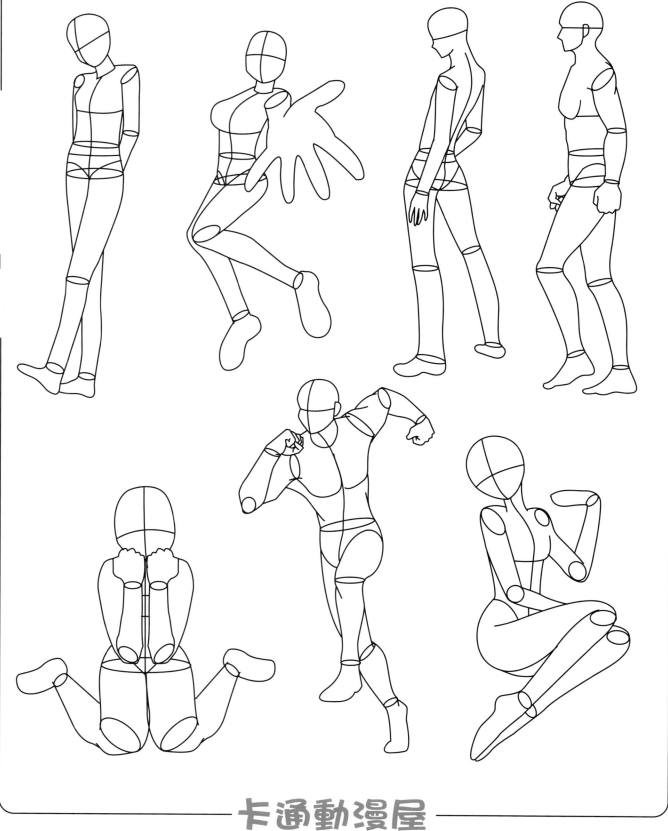

體態符號名稱：北京2008年奧運會體育圖示
作者：北京奧組委
主角：奧運圖示
體態介紹：圖示的象形意趣和現代圖形的簡化特徵，強烈的黑白對比效果的巧妙運用，使北京奧運會體育圖示顯示出了鮮明的運動特徵、優雅的運動美感和豐富的文化內涵，達到了"形"與"意"的和諧與統一。

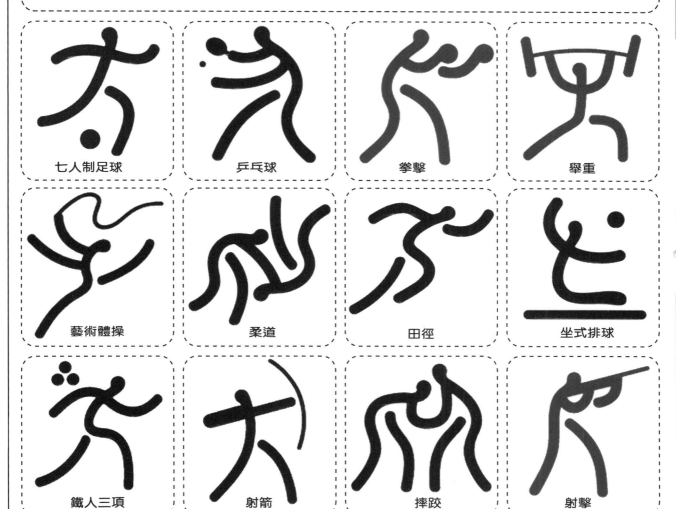

七人制足球　　乒乓球　　拳擊　　舉重

藝術體操　　柔道　　田徑　　坐式排球

鐵人三項　　射箭　　摔跤　　射擊

沙灘排球　　網球

體態分析：

北京2008年奧運會圖示，以最簡單的方式，展現了各項體育項目的運動動作。作爲初學動漫體態的朋友，可以通過這套奧運圖示瞭解到很多動作的身體姿勢。

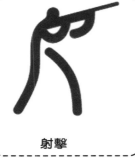

射擊

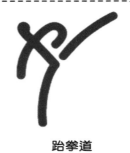

跆拳道

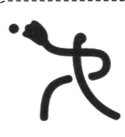

壘球

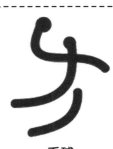

手球

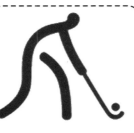

跆拳道

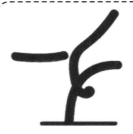

體操

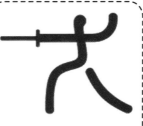

擊劍

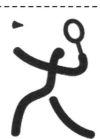

羽毛球

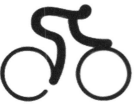

自行車

自行車

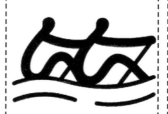

賽艇

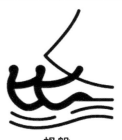

帆船

蹦床

體操

體操

花式游泳

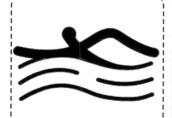

游泳

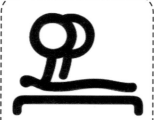

殘奧會舉重

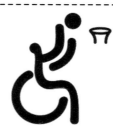

殘奧會輪椅籃球

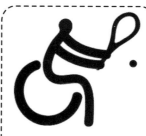

殘奧會輪椅網球

體態符號名稱：小小FLASH
作者：朱志強
主角：小小
體態介紹：小小的主體是形似火柴棍的小人，這種"火柴棍小人"頭部爲黑色圓球，沒有面部表情。身體軀幹、四肢、腿部均爲黑色粗線條構成。雖然小小的結構簡單，但是小小可以演繹各種高難度動作，變化多樣的體態令人歎爲觀止。也因此受到許多朋友的喜愛。

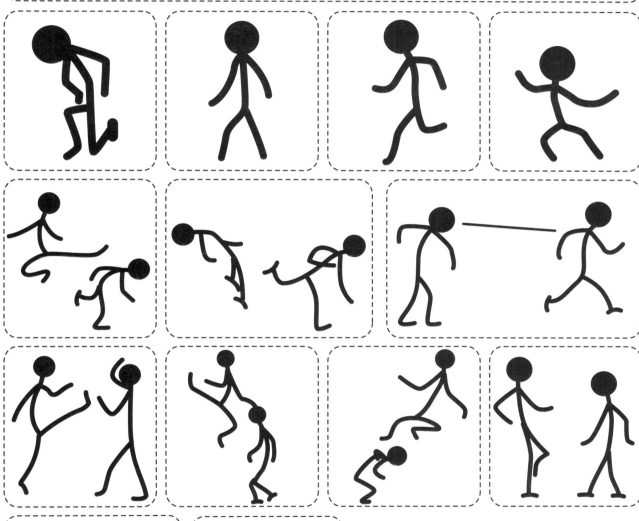

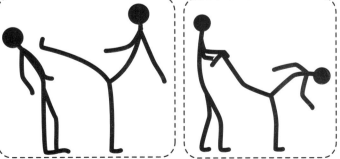

體態分析：

小小的繪製就如同線狀的體態線，去掉了圓形的關節。雖不是實體，但也能順暢地表現出人物的運動形態。能夠將這樣的火柴棍人繪製好，對繪製實體人物會有很大的幫助。

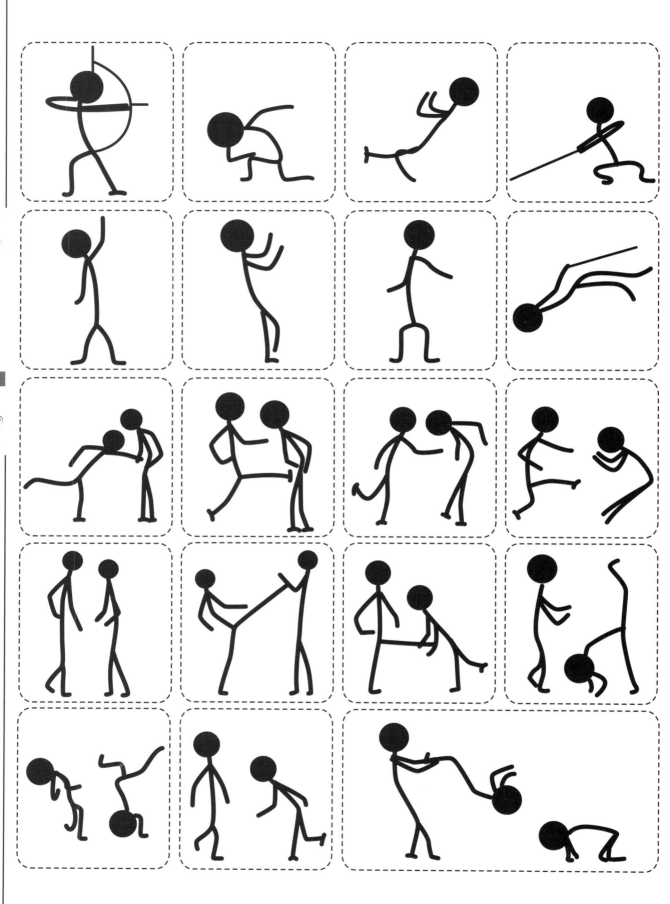

體態符號名稱：莫迪洛漫畫
作者：吉勒摩・莫迪洛
主角：莫迪洛
體態介紹：莫迪洛的漫畫充滿了天馬行空的童稚幽默，他的漫畫幾乎都是以大鼻子矮冬瓜的形象爲主角，即使配角乃至各種動物也是如此。這種矮胖的形象是莫迪洛漫畫形成獨特風格的重要因素之一，成了莫迪洛漫畫的鮮明標誌。

體態分析：

莫迪洛漫畫簡單、風趣，角色動作還都基於站立、行走、坐臥這樣的基本動作，沒有很抽象的變化。角色大鼻子的形象已經深入人心，也成爲莫迪洛漫畫的主要風格。

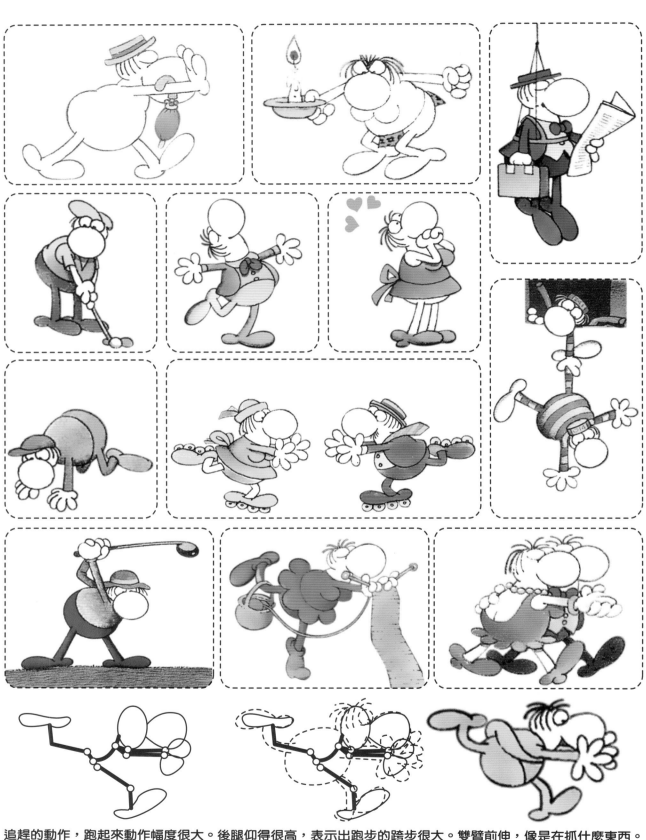

追趕的動作，跑起來動作幅度很大。後腿仰得很高，表示出跑步的跨步很大。雙臂前伸，像是在抓什麼東西。角色繪製得十分簡單，用最簡單的線條，表達出要展現的動作。

體態符號名稱：兔斯基

作者：王卯卯

主角：兔斯基

體態介紹：紅極一時的兔斯基雖然是作爲"表情"而聞名天下，實則兔斯基的身體動作表現更爲突出。兔斯基整體結構是通過線條拼湊而成的，這些線條單拿出來看不出什麼特別，但組成兔斯基之後，就會別有一番趣味。

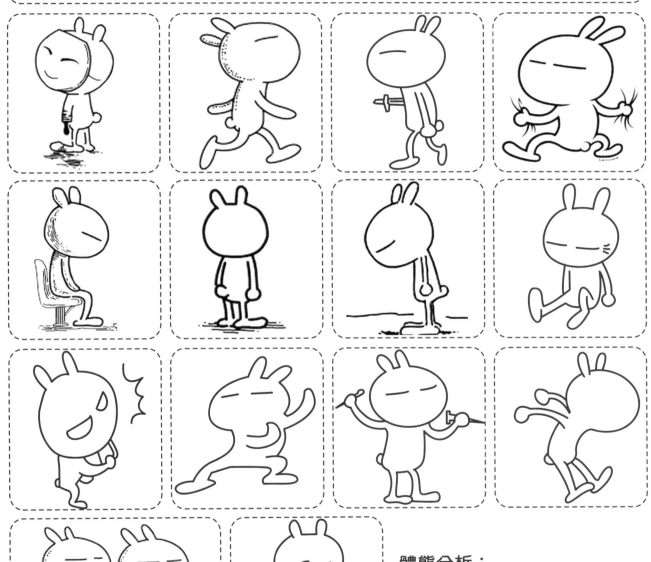

體態分析：

兔斯基的身形簡單，身體結構都是通過線條構成的，就連五官也是簡單的線形。看上去不起眼的兔斯基，卻帶來了十分震驚的效果。無論什麼動作，由兔斯基做出來都是那麼渾然天成。

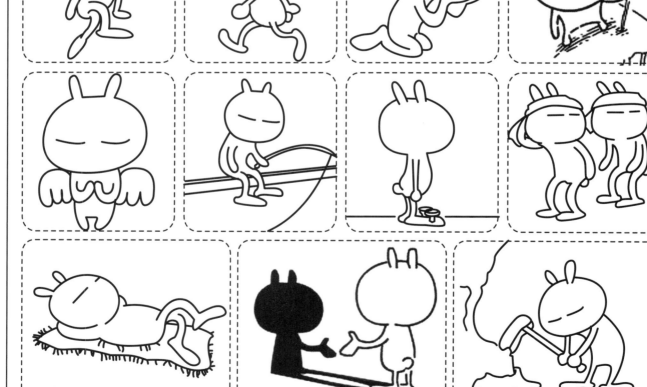

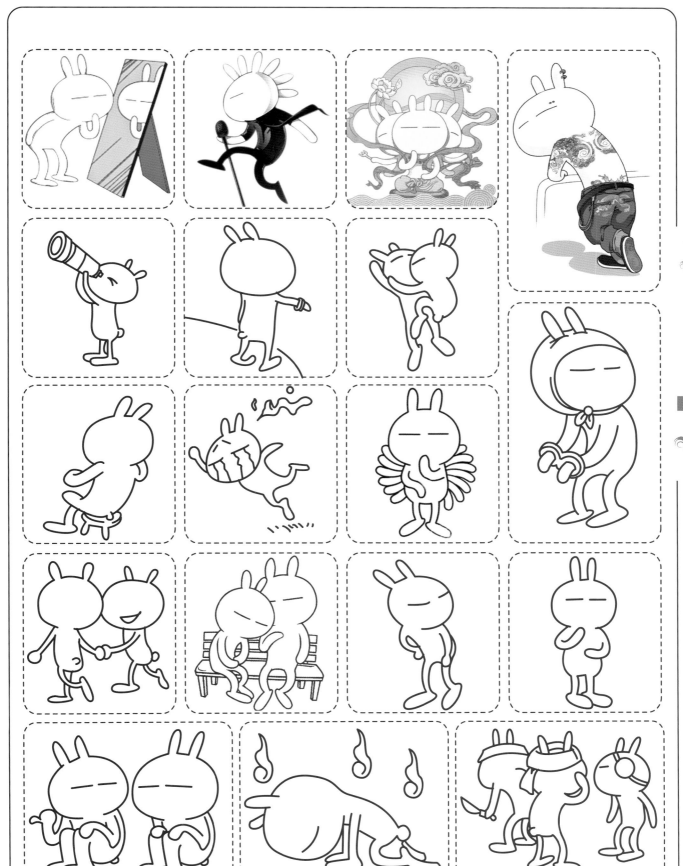

體態符號名稱：史努比
作者：查理斯・舒爾茨
主角：史努比
體態介紹：最初的史努比是1950年第一次在《花生漫畫》中，以主人查理養的一隻獵兔犬登場的。直到1960年，史努比有了自己的思想，開始按照自己的想法生活，也因此被賦予了新的生命。

體態分析：

史努比的體態繪製得很是簡單，它只是將小狗的外輪廓運用線條串聯了起來。雖說只是一個輪廓，但是身體的體態結構還是能夠正確地、立體地表現出來。

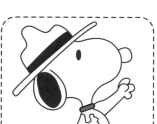
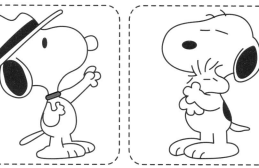
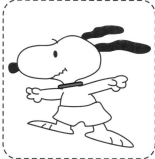
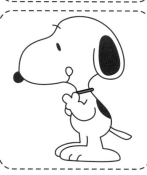
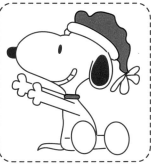
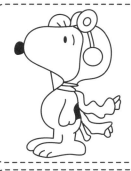
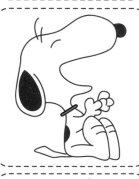
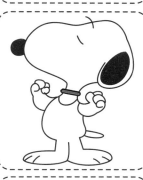
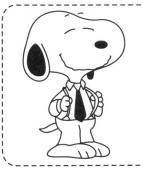
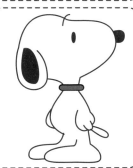
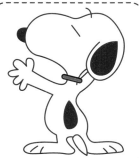

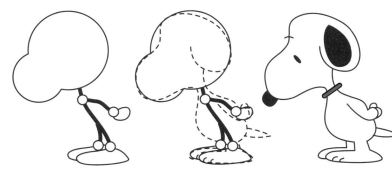

體態分析：

在繪製這個史努比形象時，可以看出在線條上並不複雜，雖然只是輪廓，但是骨骼結構上還是要繪製明確，這樣繪製出的體態才會正確。

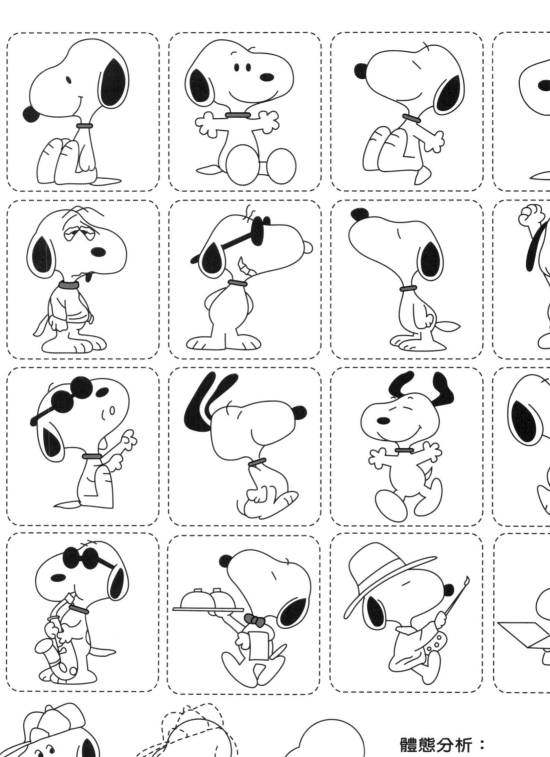

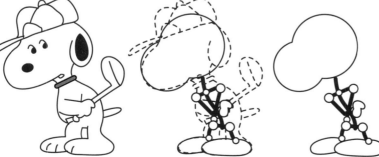

體態分析：

史努比打高爾夫的動作，由於史努比側身彎曲站立，所以導致史努比的肩膀並不在同一水平面上。胯部與肩部的線條並不是平行的。

體態符號名稱：黑白偵探
作者：安東尼奧‧普羅海爾斯
主角：黑偵探、白偵探
體態介紹：黑白偵探外形酷似老鼠，整個身體好似三角形堆起來的。他們擁有不死之身，在漫畫中進行無聲的對抗。

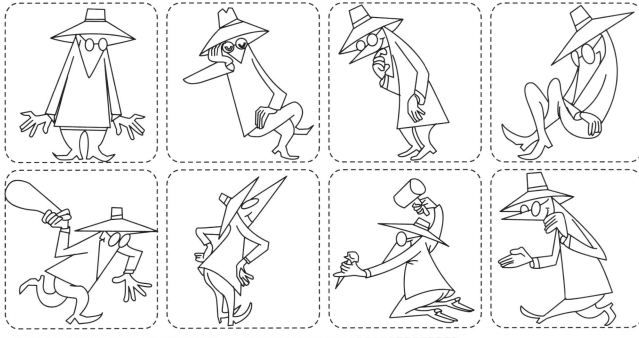

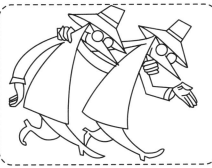

體態分析：

黑白偵探沒有身體比例的限制，所以經常可以看到十分誇張搞怪的動作。無論是相互追逐，還是互相陷害，都透過三角形構成的身體表現。

體態符號名稱：刀刀

作者：慕容引刀

主角：刀刀

體態介紹：刀刀是一隻可愛的漫畫小狗，卻具有神奇的力量。刀刀是一隻卡通小狗，更是一種生活態度，刀刀是一隻可以住在人們心裡的小狗。

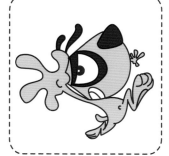 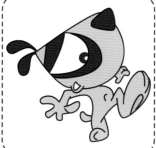 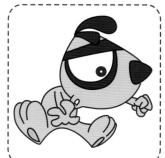

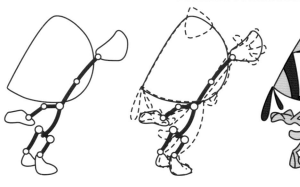

體態分析：

刀刀向上伸手的動作，身體會有一個拉伸的效果。由於脊椎是彎曲的，所以在繪製身體時要有弧度，伸出的手臂要畫得長一點。

體態符號名稱：什麼事都在發生
作者：朱德庸
主角：小孩
體態介紹：男孩與女孩的繪製都極其簡單，運用最少的線條來描繪出每個人物的特點以及體態上的表現。即使不搭配文字，我們也能夠從其體態上的表現，明白人物所要表達的含義。

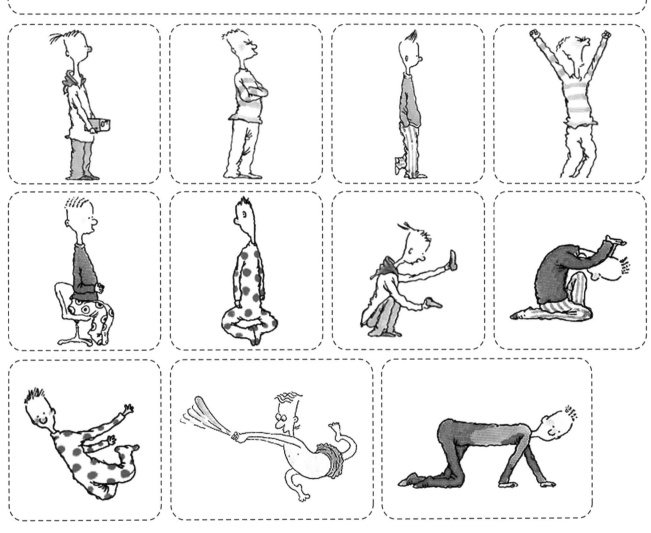

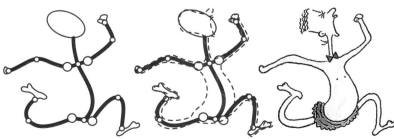

體態分析：

男孩奔跑的樣子，簡易的線條與誇張的形體形成了非常幽默的效果。人物的線條過於概括，所以在關節的定位上非常重要。由於人物的脖子較長，所以肩關節比較偏下。

卡通動漫屋

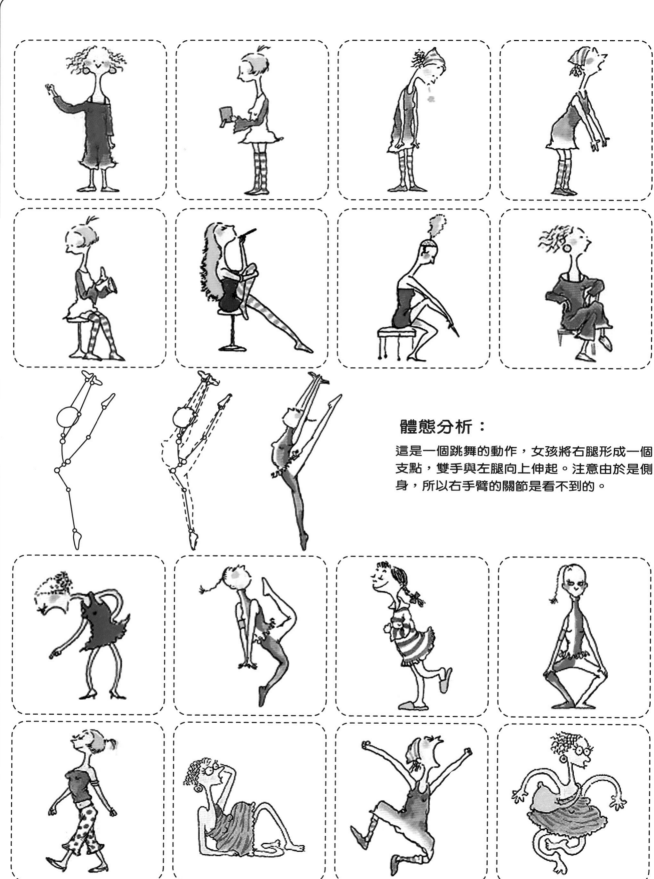

體態分析：

這是一個跳舞的動作，女孩將右腿形成一個支點，雙手與左腿向上伸起。注意由於是側身，所以右手臂的關節是看不到的。

體態符號名稱：加菲貓
作者：吉姆・大衛斯
主角：加菲貓
體態介紹：別看加菲貓一身贅肉，但是加菲的身段還是很值得討論。相信還記得《雙貓記》中加菲那段熱舞，完美地秀出加菲的與眾不同。但是無論是什麼樣的動作，都要顯示出加菲大腹便便的可愛。

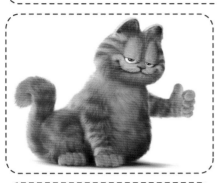
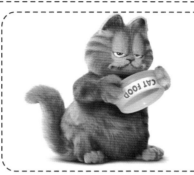

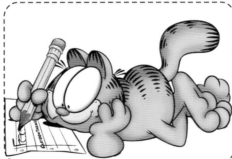

體態分析：

《雙貓記》中的加菲貓，雖然是以動物的外貌出現，但是它在動作上的表現卻是擬人化的。

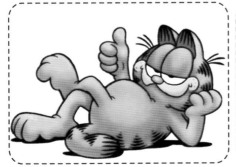
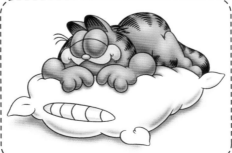
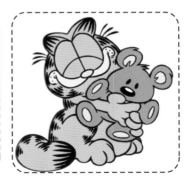

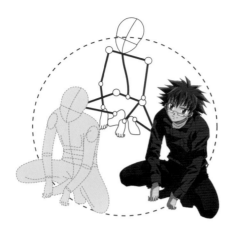

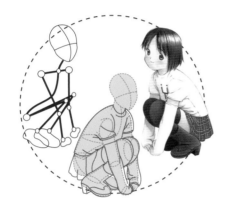

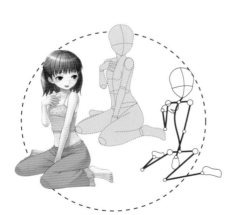

常見體態

在這一章中詳細展現了動漫角色中不同年齡段、不同形象的男、女體態及畫法。介紹了角色形象在日常生活中的身體姿勢，如：站、走、躺、趴、跳等，在繪製的過程中，採用了線條結構、立體結構及最終形象，同時也將體態與服裝的關係進行了展示。

可愛女孩正面與背面站姿

在《愛神餐廳》中選用同一個角色的正面和背面站姿為例，繪製時注意角色關節位置，因為上肢姿勢不同，肩關節不會處在同一水平線上。

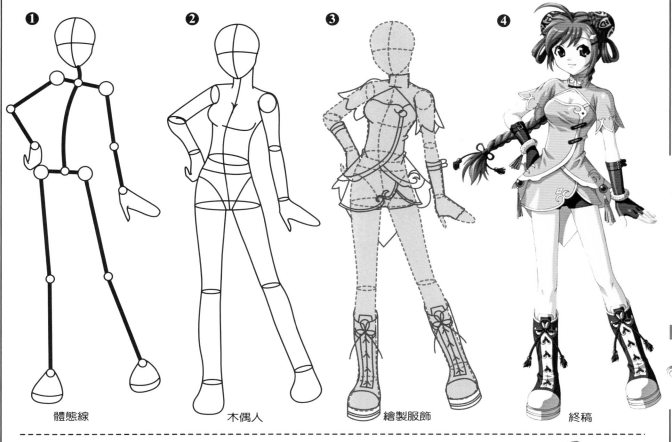

① 體態線　　② 木偶人　　③ 繪製服飾　　④ 終稿

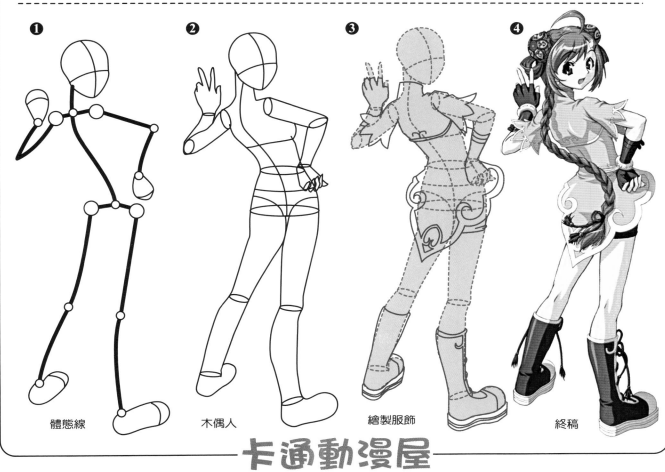

① 體態線　　② 木偶人　　③ 繪製服飾　　④ 終稿

卡通動漫屋

紳士站姿

正身站立姿勢的繪製可分為四步完成：第一步，繪製角色體態線；第二步，根據角色姿態繪製木偶人，形成角色的初級形態；第三步，以木偶人為基礎，為角色繪製服飾；第四步，細化，完成角色繪製。

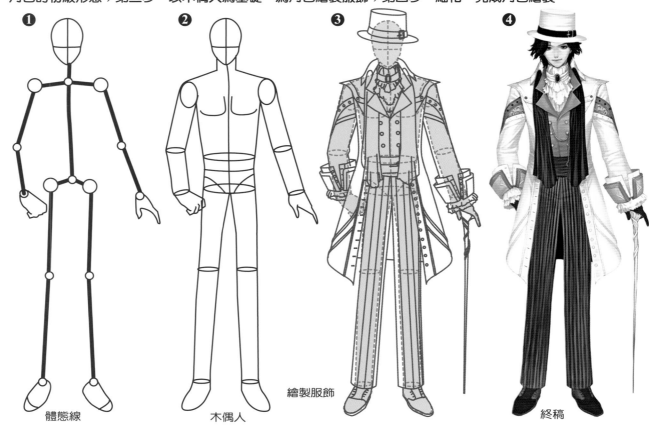

① 體態線　② 木偶人　繪製服飾　③ 終稿

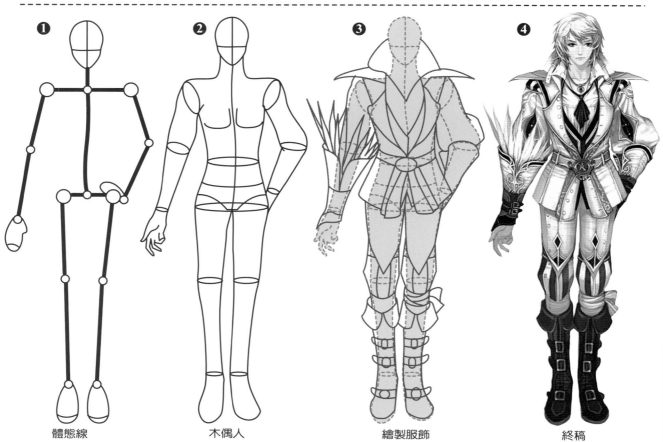

① 體態線　② 木偶人　③ 繪製服飾　④ 終稿

夏威夷女孩站姿

穿著華麗泳衣或富有夏威夷風情的角色，衣著很簡單，但十分亮麗。這樣的角色最容易凸顯身體姿態，將女孩子曼妙的身材，展現得淋漓盡致。

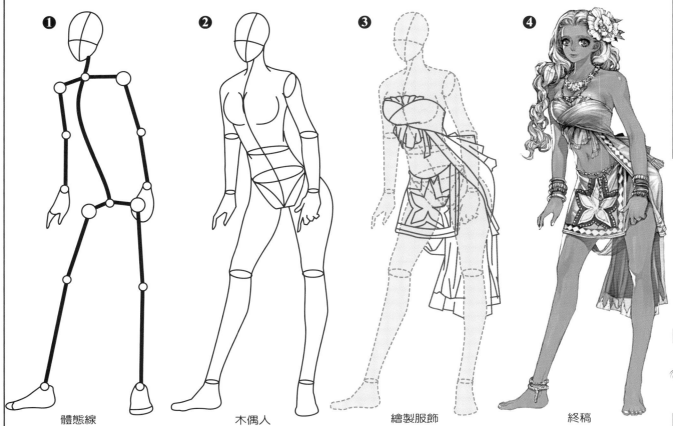

❶ 體態線　　❷ 木偶人　　❸ 繪製服飾　　❹ 終稿

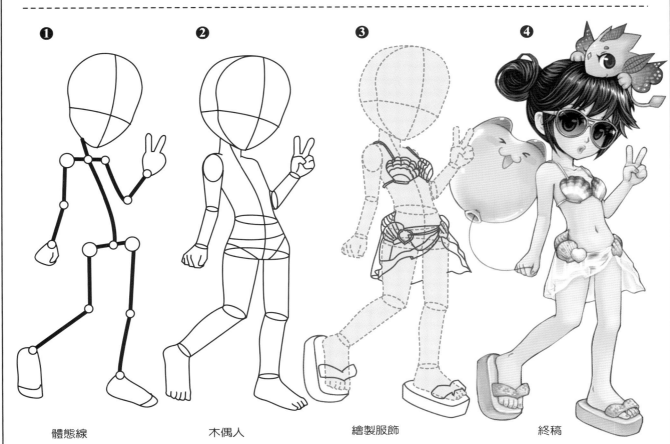

❶ 體態線　　❷ 木偶人　　❸ 繪製服飾　　❹ 終稿

小女孩站姿

小女孩的形體與成年女子的身體不同，繪製小女孩時，可以不用凸顯胸線。根據透視的角度，注意繪製小女孩形體的比例。

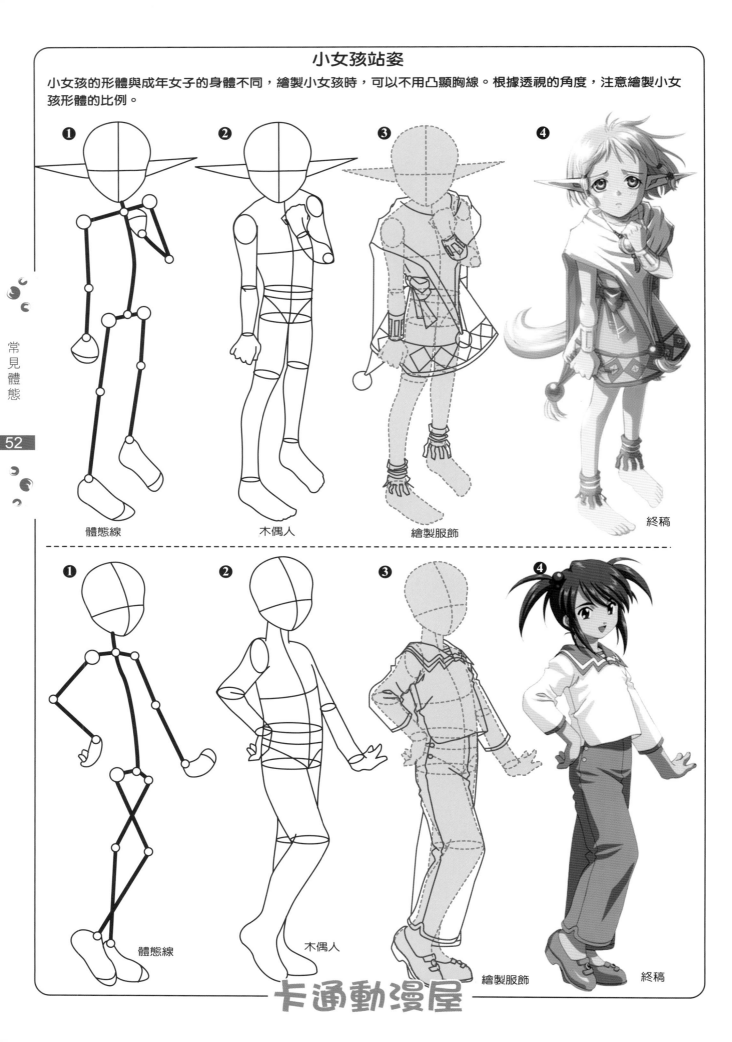

❶ 體態線

❷ 木偶人

❸ 繪製服飾

❹ 終稿

❶ 體態線

❷ 木偶人

❸ 繪製服飾

❹ 終稿

卡通動漫屋

優雅型男孩站姿

動漫節中男孩子的優雅形象十分引人注目，舉手投足中透出他們的高雅氣質。繪製側身站立的姿勢時，注意肩膀、胯部的繪製。

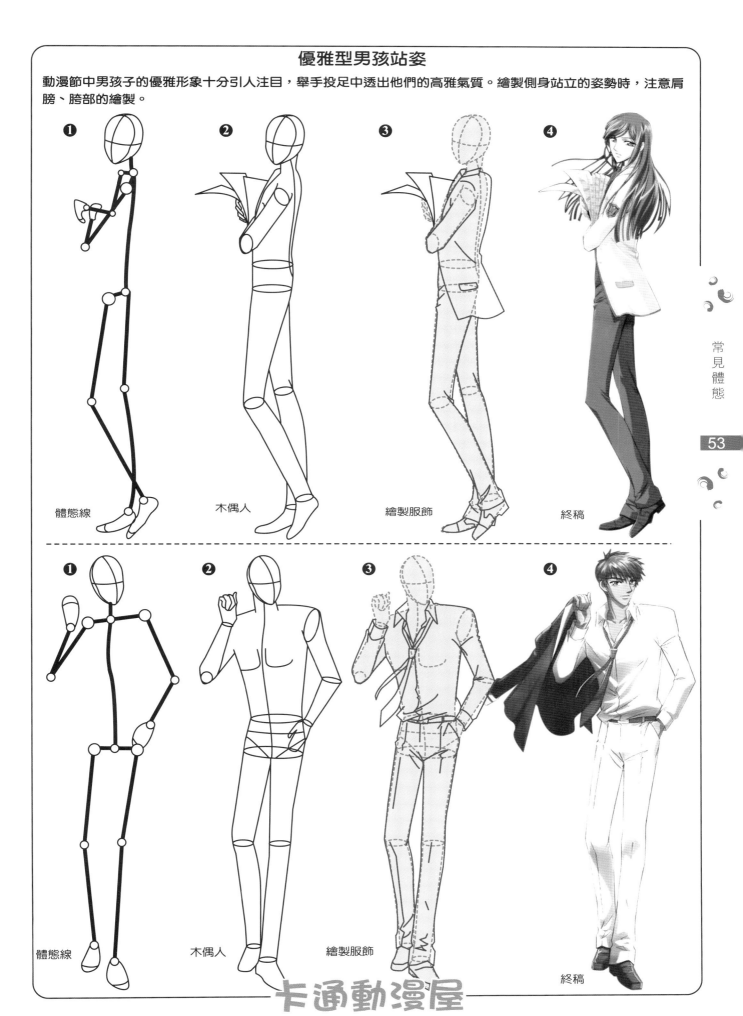

❶ 體態線　　❷ 木偶人　　❸ 繪製服飾　　❹ 終稿

❶ 體態線　　❷ 木偶人　　❸ 繪製服飾　　❹ 終稿

半側身行走姿勢

半側身行走，只能露出一個肩膀，脊椎線與身體一側重疊，所以可以不用表現出來。

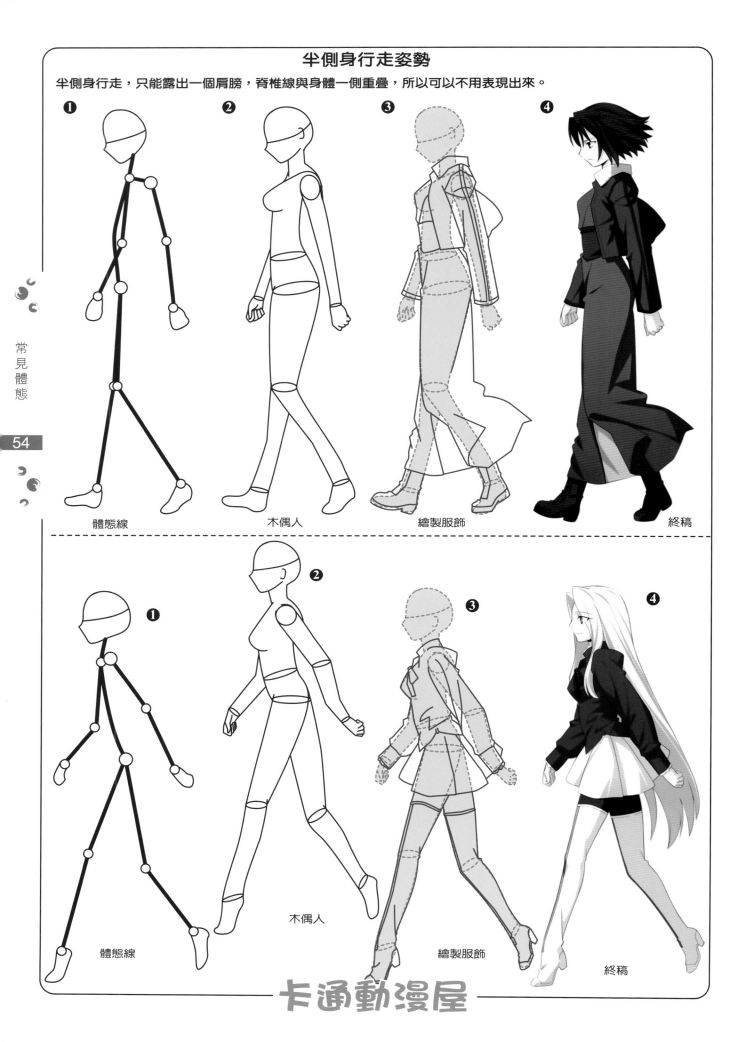

❶ 體態線　　❷ 木偶人　　❸ 繪製服飾　　❹ 終稿

❶ 體態線　　❷ 　　❸ 繪製服飾　　❹ 終稿

❶　❷木偶人

卡通動漫屋

側身行走姿勢

繪製側身行走體態時，注意肩胛處的表現。肩膀關節位置一高一低，顯得十分自然。

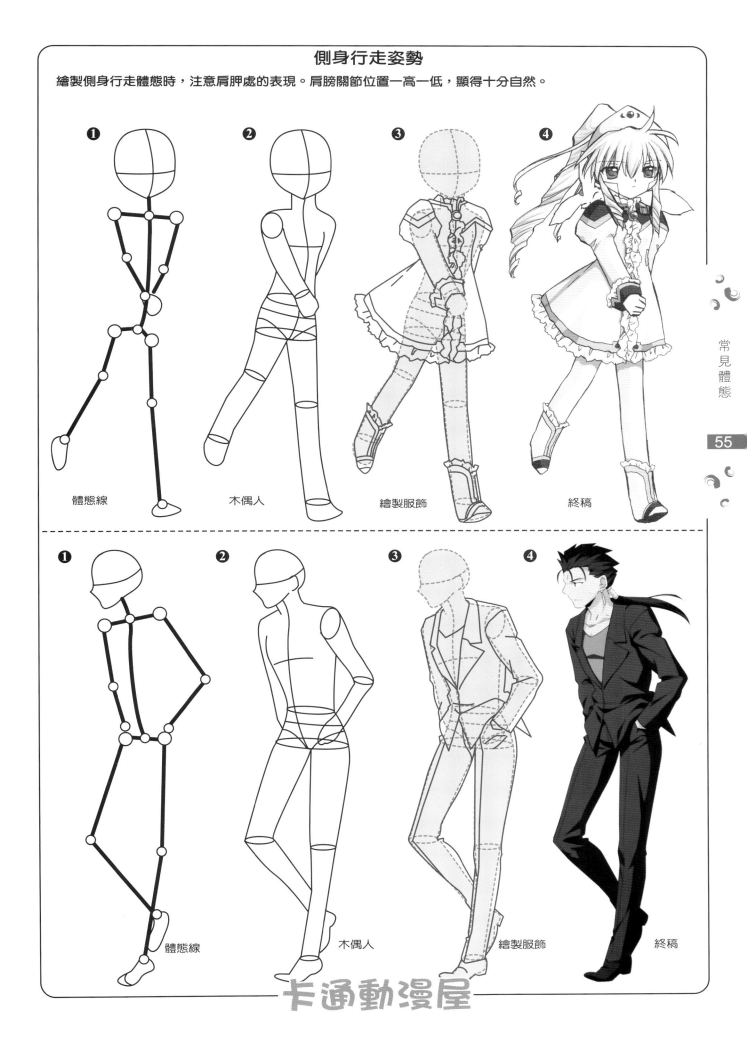

❶ 體態線　　❷ 木偶人　　❸ 繪製服飾　　❹ 終稿

❶ 體態線　　❷ 木偶人　　❸ 繪製服飾　　❹ 終稿

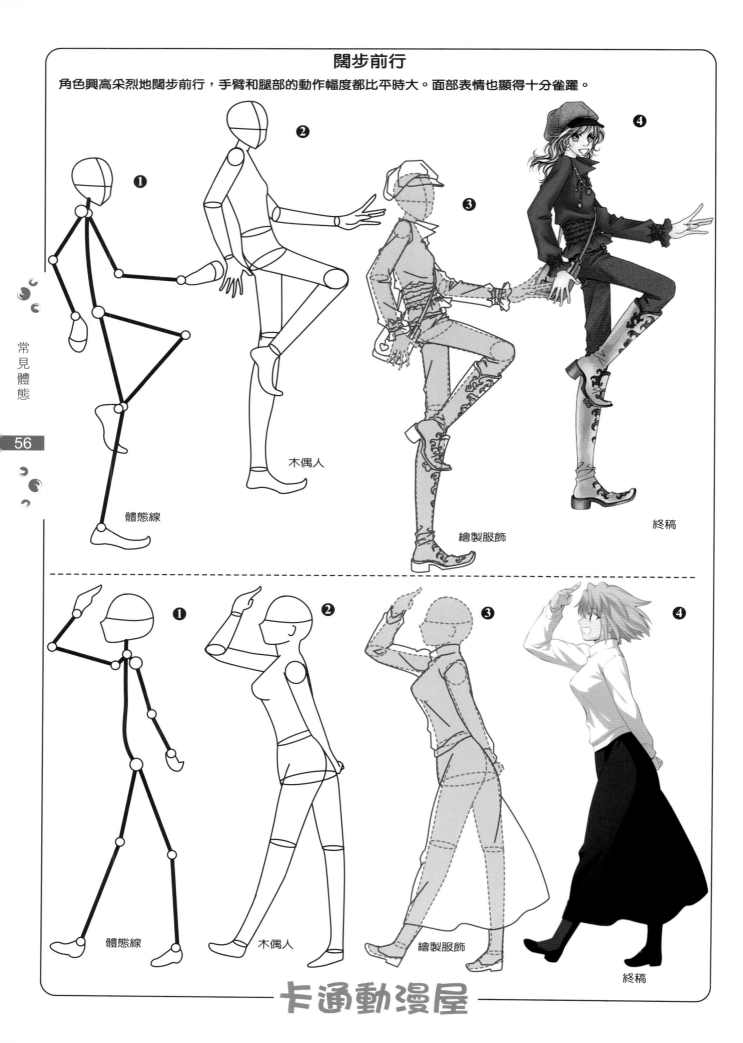

闊步前行

角色興高采烈地闊步前行，手臂和腿部的動作幅度都比平時大。面部表情也顯得十分雀躍。

❶

❷

❸

❹

體態線

木偶人

繪製服飾

終稿

❶

❷

❸

❹

體態線

木偶人

繪製服飾

終稿

卡通動漫屋

側身行走姿勢

行走的姿態和站立姿態很相近，不同的地方在手臂和腿部。繪製時注意角色擺臂的姿勢和腿部的運動。

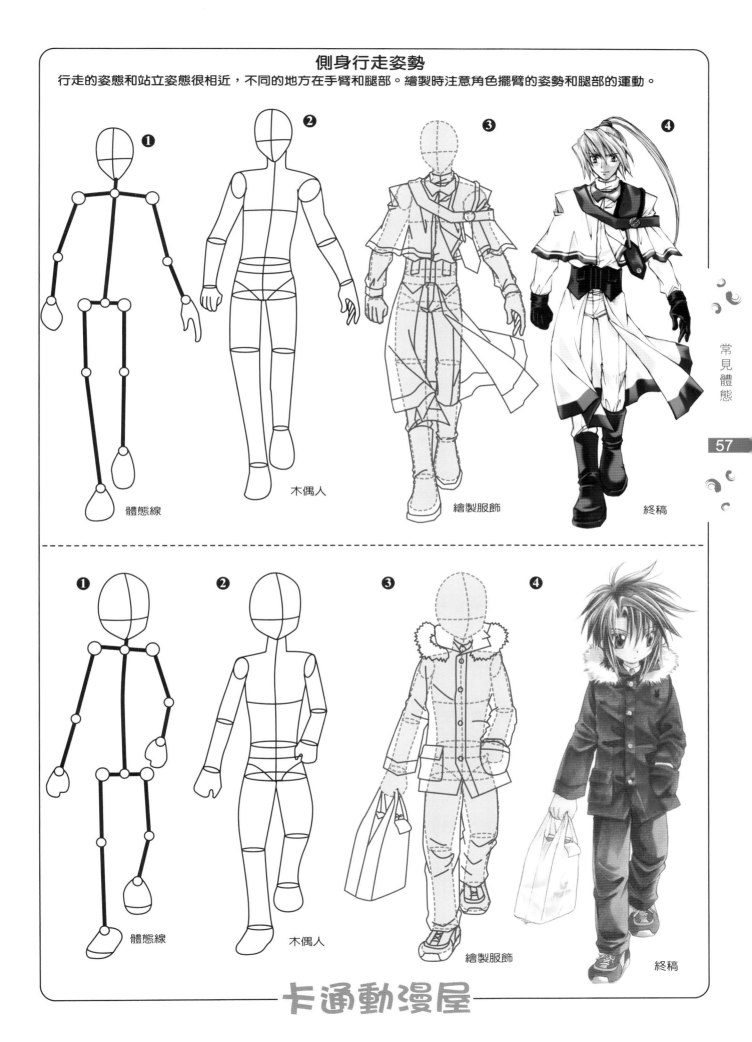

① 體態線

② 木偶人

③ 繪製服飾

④ 終稿

① 體態線

② 木偶人

③ 繪製服飾

④ 終稿

男孩子跑步姿勢

角色興高采烈地闊步前行，手臂和腿部的動作幅度都比平時大。面部表情也顯得十分雀躍。

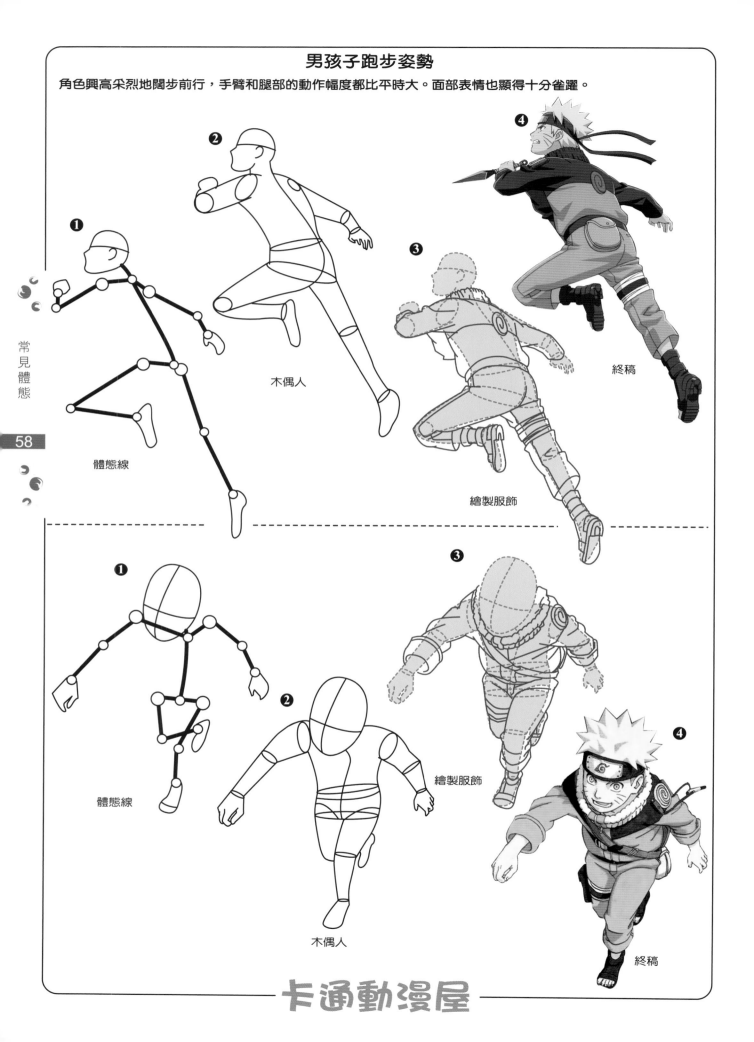

❶ 體態線

❷ 木偶人

❸ 繪製服飾

❹ 終稿

❶ 體態線

❷ 木偶人

❸ 繪製服飾

❹ 終稿

卡通動漫屋

女孩子跑步姿勢

女孩子的動作向來文雅，即使是跑步的動作也是這樣。繪製時，注意角色上肢和腿部動作的協調。

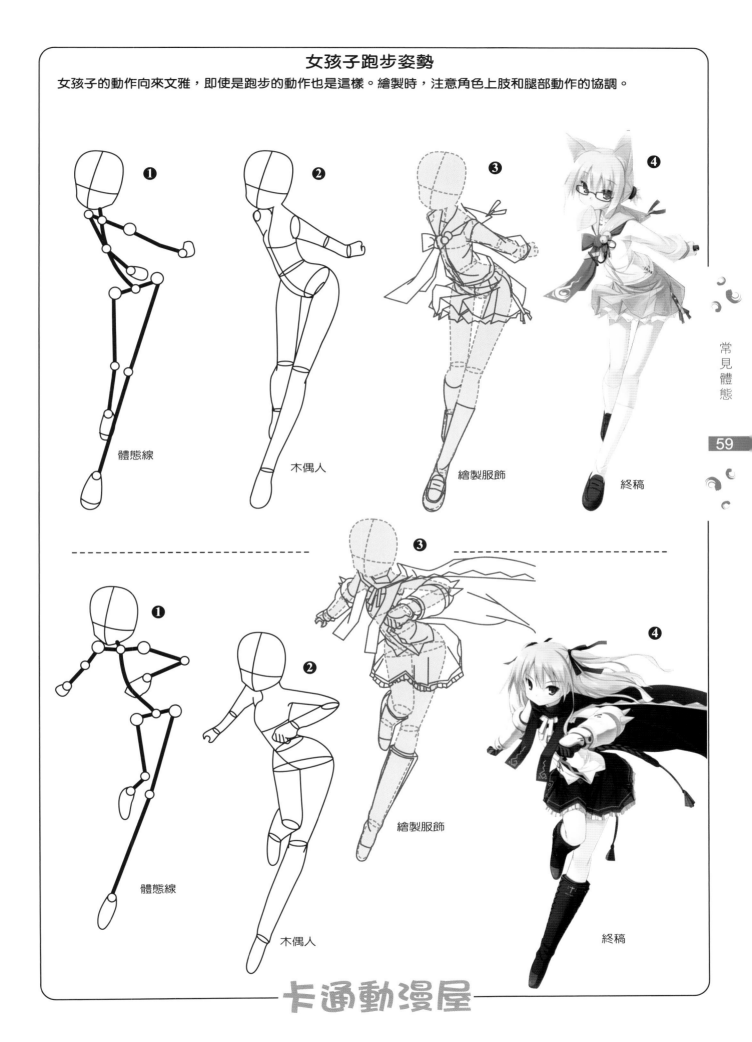

❶ 體態線

❷ 木偶人

❸ 繪製服飾

❹ 終稿

❶ 體態線

❷ 木偶人

❸ 繪製服飾

❹ 終稿

少年跑步姿勢

少年的身形比成年人要矮小得多，所以不能用繪製成年人的身體比例繪製少年。繪製少年跑姿時要注意，四肢和身體的協調，短短胖胖的四肢會使少年更加可愛。

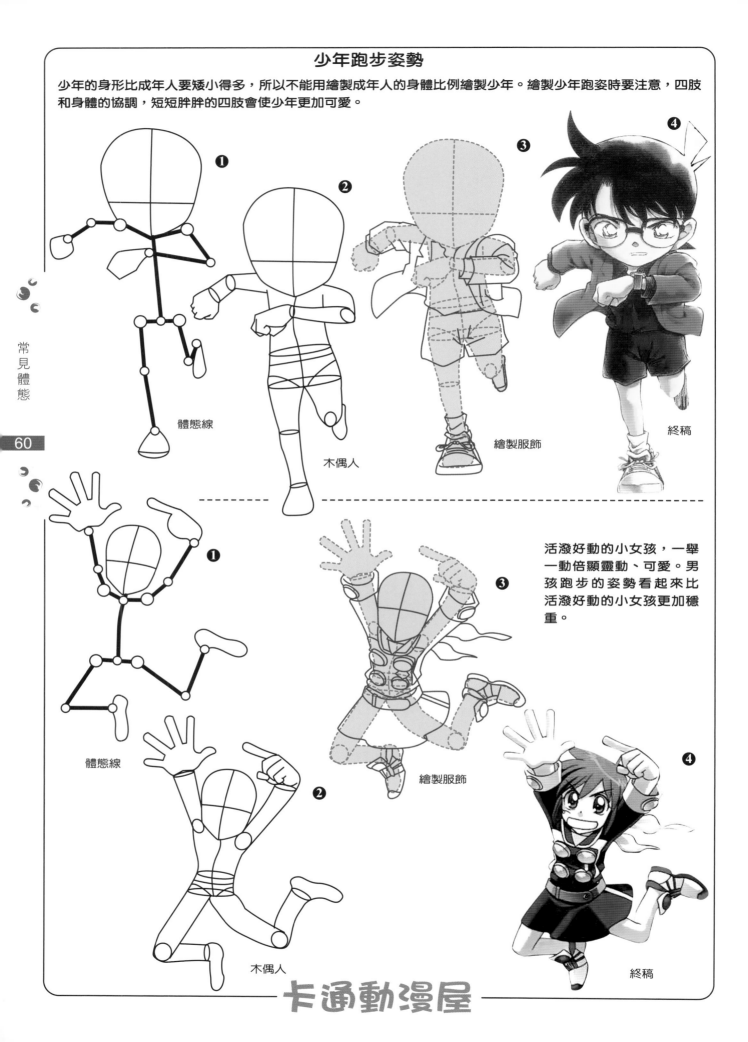

體態線

木偶人

繪製服飾

終稿

活潑好動的小女孩，一舉一動倍顯靈動、可愛。男孩跑步的姿勢看起來比活潑好動的小女孩更加穩重。

體態線

木偶人

繪製服飾

終稿

卡通動漫屋

正面女孩跳姿

在繪製可愛女孩跳姿時，要注意這樣的姿勢是比較常見的，體態上簡單明瞭。為了表現出女孩的可愛，在腿部動作上表現得會更多些。

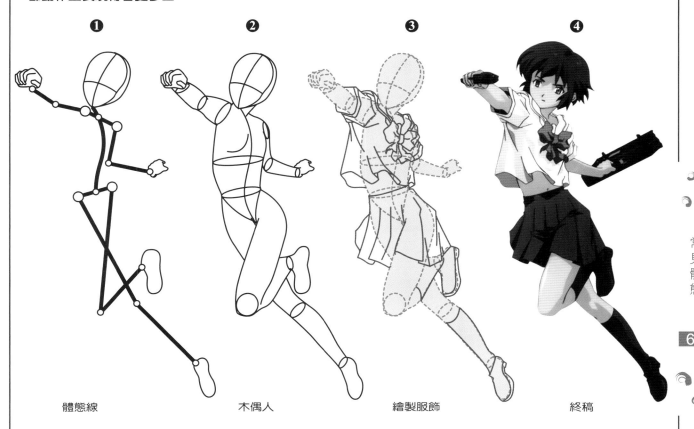

❶ 體態線　　❷ 木偶人　　❸ 繪製服飾　　❹ 終稿

❶ 體態線　　❷ 木偶人　　❸ 繪製服飾　　❹ 終稿

卡通動漫屋

活潑女孩跳姿

這兩組女孩的動作比較活潑開放，體態的表現也是較常見的動作，所以身體並沒有太多的扭動。體態簡單明瞭。

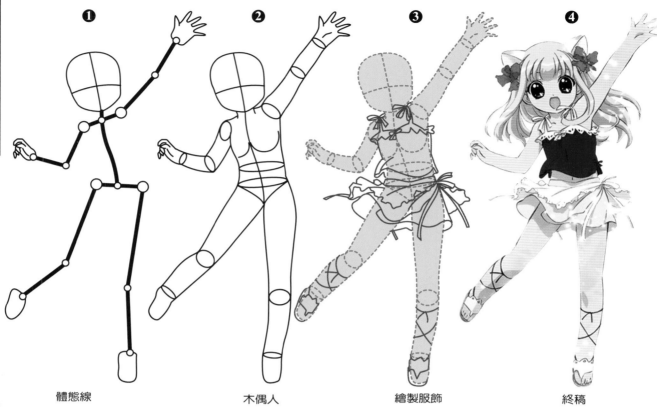

❶ 體態線　❷ 木偶人　❸ 繪製服飾　❹ 終稿

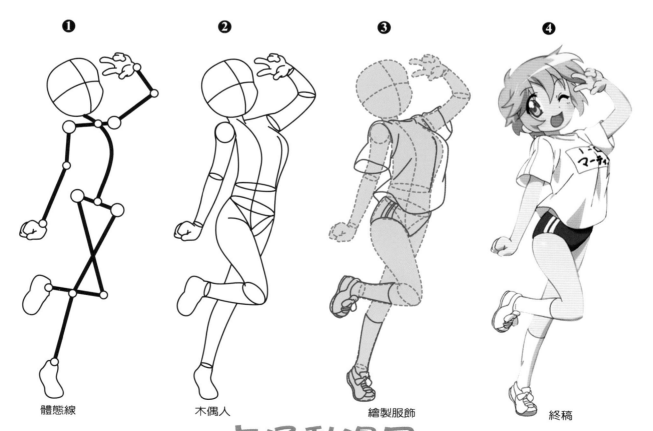

❶ 體態線　❷ 木偶人　❸ 繪製服飾　❹ 終稿

運動女孩跳姿

運動女孩的跳姿身體扭動得比較誇張，在繪製時要注意身體結構的表現，並且畫出身體立體感的效果。

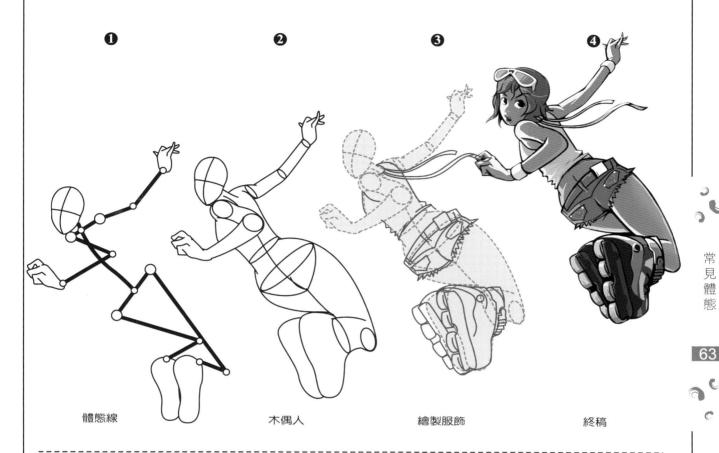

❶ 體態線　　　❷ 木偶人　　　❸ 繪製服飾　　　❹ 終稿

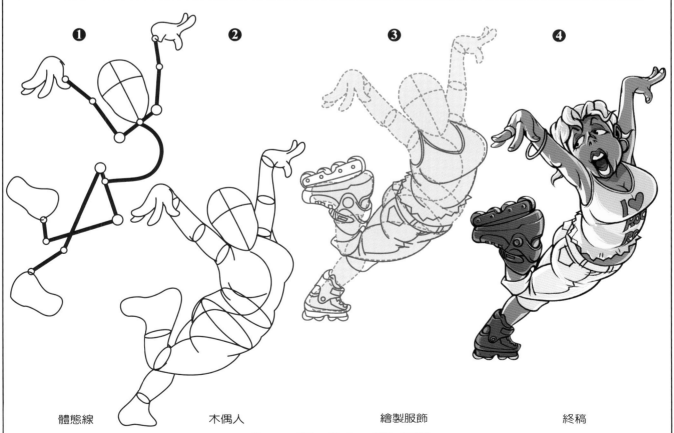

❶ 體態線　　　❷ 木偶人　　　❸ 繪製服飾　　　❹ 終稿

卡通動漫屋

男孩正面跳姿

男孩子的跳躍動作比較誇張，富有活力。由於是闊步向前跳的體態，在視覺上會有透視的感覺。邁出的腿部會比沒有邁出的腿看起來要大。

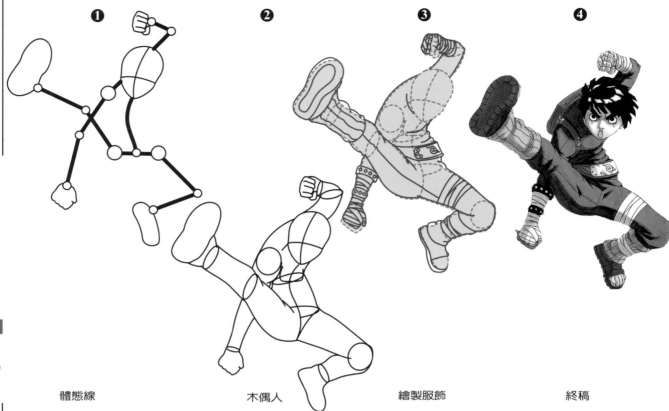

| ❶ 體態線 | ❷ 木偶人 | ❸ 繪製服飾 | ❹ 終稿 |

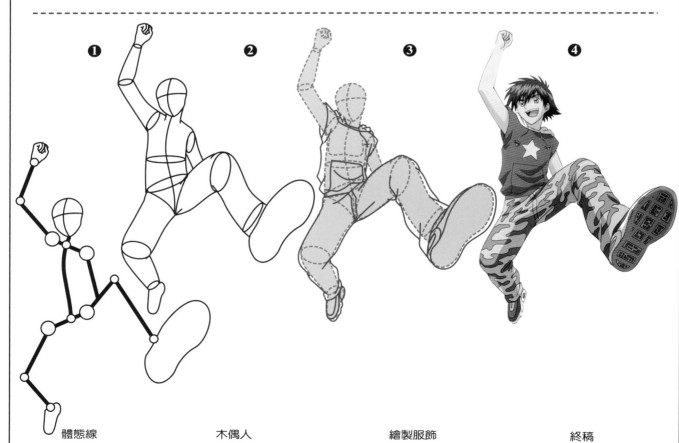

| ❶ 體態線 | ❷ 木偶人 | ❸ 繪製服飾 | ❹ 終稿 |

可愛女孩坐姿

在繪製可愛女孩坐姿時，要注意這樣的姿勢是比較常見的。在動作上不需要過於誇張，身體的中心線很單純。
身體扭轉的動作也比較少出現。

❶ ❷ ❸ ❹

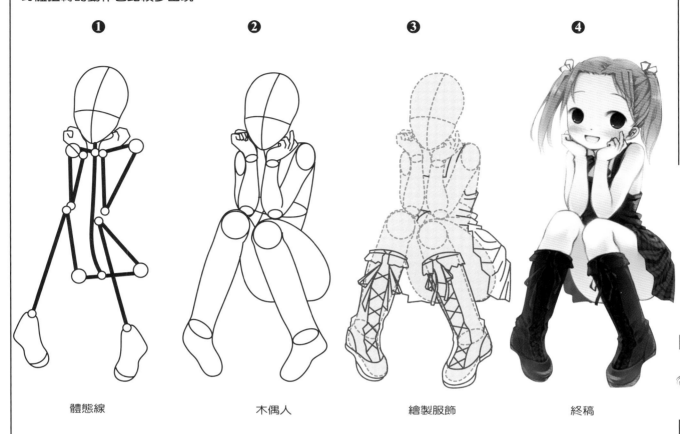

體態線 木偶人 繪製服飾 終稿

❶ ❷ ❸ ❹

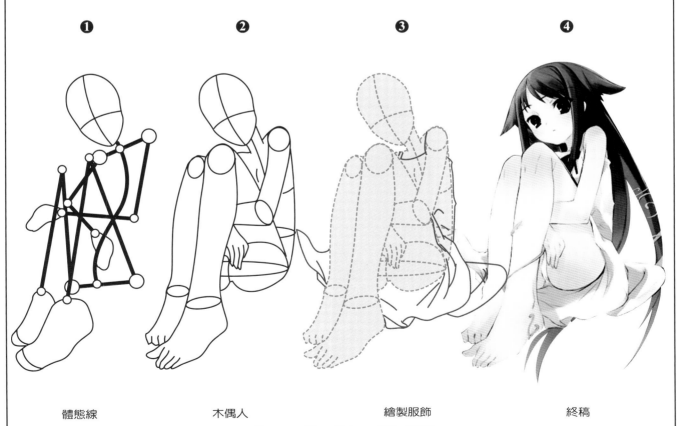

體態線 木偶人 繪製服飾 終稿

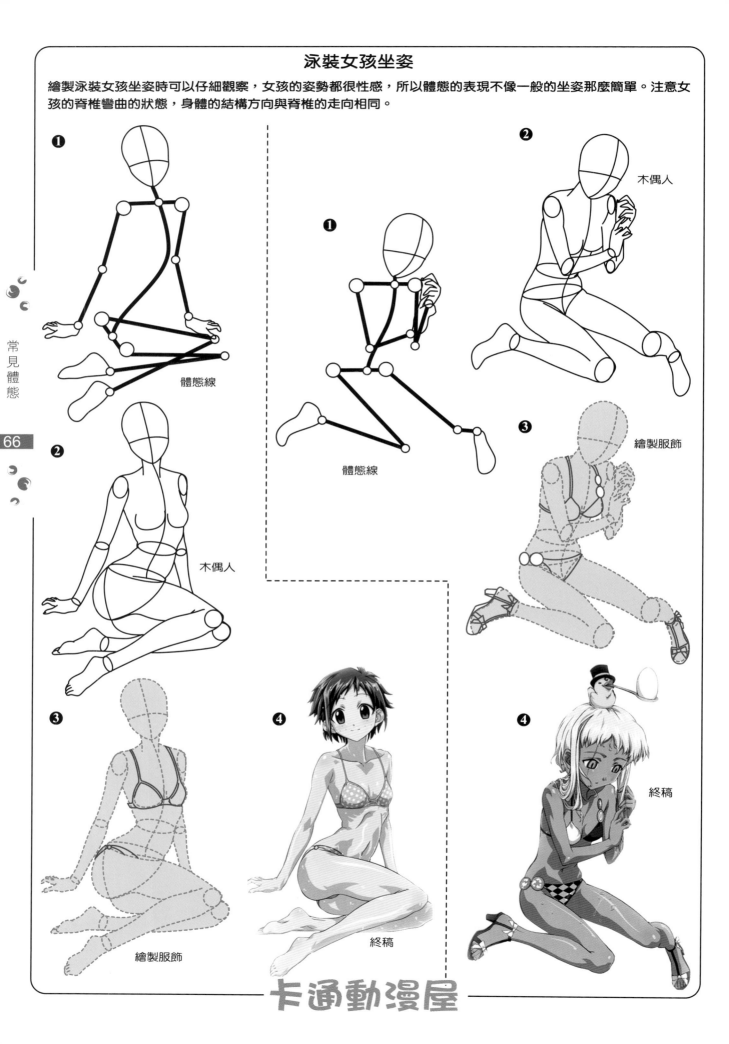

泳裝女孩坐姿

繪製泳裝女孩坐姿時可以仔細觀察，女孩的姿勢都很性感，所以體態的表現不像一般的坐姿那麼簡單。注意女孩的脊椎彎曲的狀態，身體的結構方向與脊椎的走向相同。

❶ 體態線

❷ 木偶人

❸ 繪製服飾

❹ 終稿

❶ 體態線

❷ 木偶人

❸ 繪製服飾

❹ 終稿

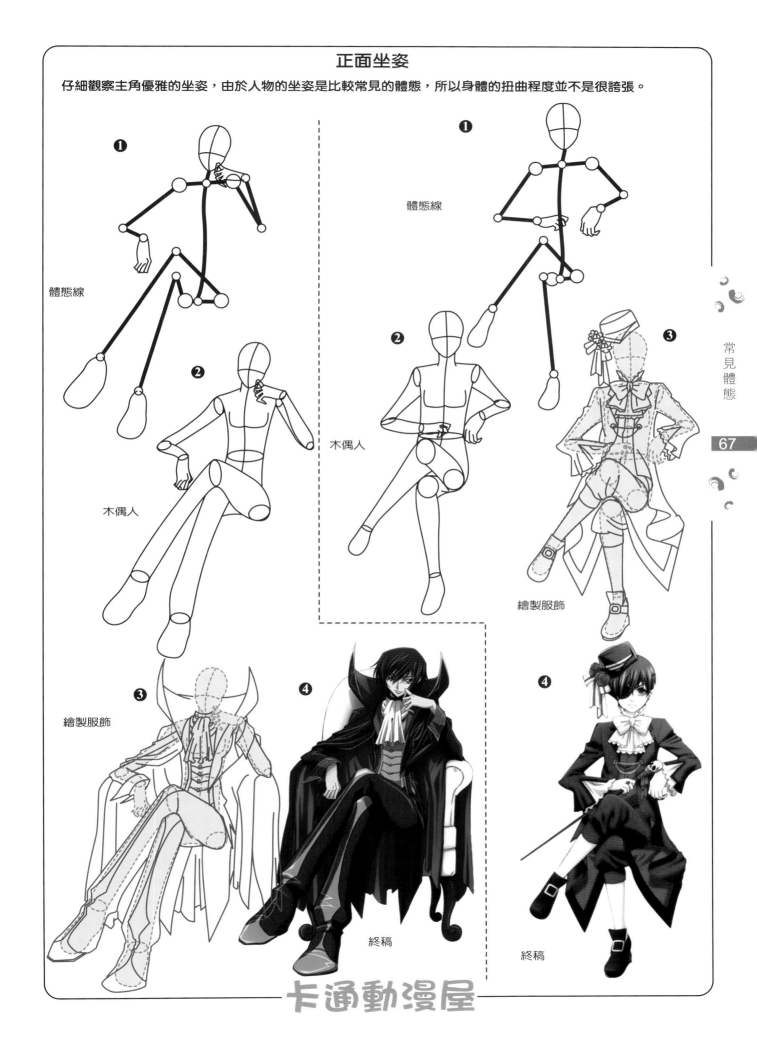

正面坐姿

仔細觀察主角優雅的坐姿，由於人物的坐姿是比較常見的體態，所以身體的扭曲程度並不是很誇張。

❶

體態線

體態線

❷

木偶人

木偶人

❸

繪製服飾

❹

終稿

❶

體態線

❷

木偶人

❸

繪製服飾

❹

終稿

卡通動漫屋

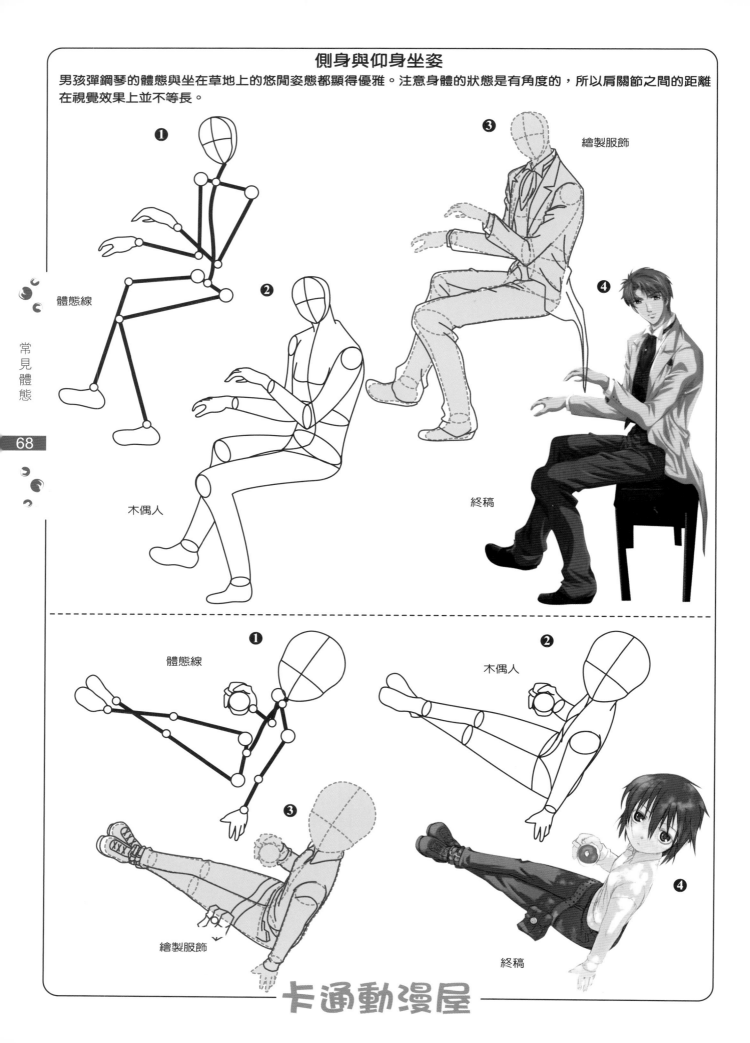

側身與仰身坐姿

男孩彈鋼琴的體態與坐在草地上的悠閒姿態都顯得優雅。注意身體的狀態是有角度的，所以肩關節之間的距離在視覺效果上並不等長。

❶ 體態線

❷ 木偶人

❸ 繪製服飾

❹ 終稿

❶ 體態線

❷ 木偶人

❸ 繪製服飾

❹ 終稿

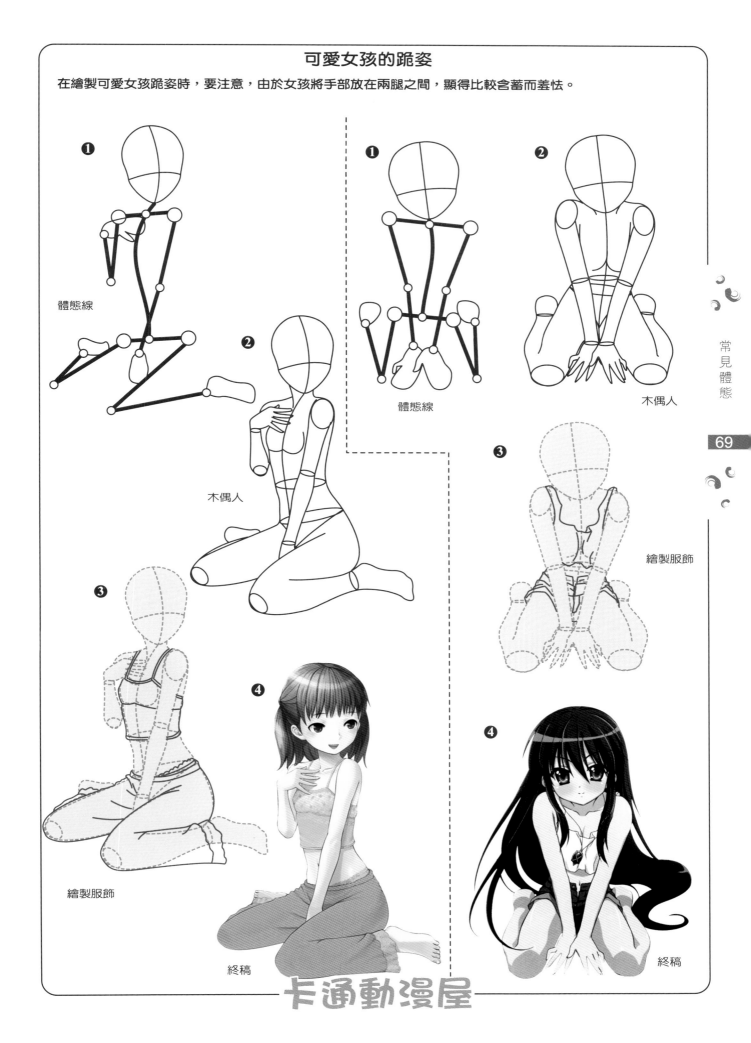

可愛女孩的跪姿

在繪製可愛女孩跪姿時，要注意，由於女孩將手部放在兩腿之間，顯得比較含蓄而羞怯。

❶ 體態線

❷ 木偶人

❸ 繪製服飾

❹ 終稿

❶ 體態線

❷ 木偶人

❸ 繪製服飾

❹ 終稿

卡通動漫屋

女孩側身跪姿

吹笛子的女孩看起來含蓄可愛，但是旁邊的女孩半跪的姿勢看起來就較為中性。

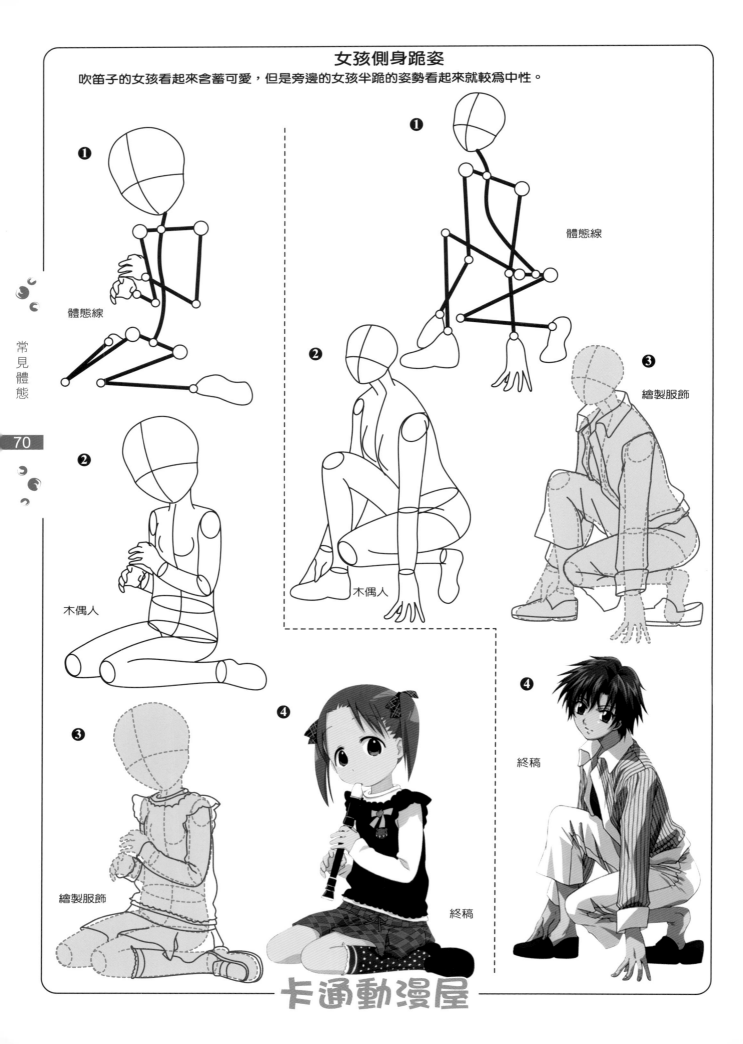

卡通動漫屋

打鬥男孩跪姿

男孩子在跪姿上就沒有女孩子那麼的含蓄了，繪製時注意人物身體的一小部分有被擋住，但是在身體的結構上還是不能變的。

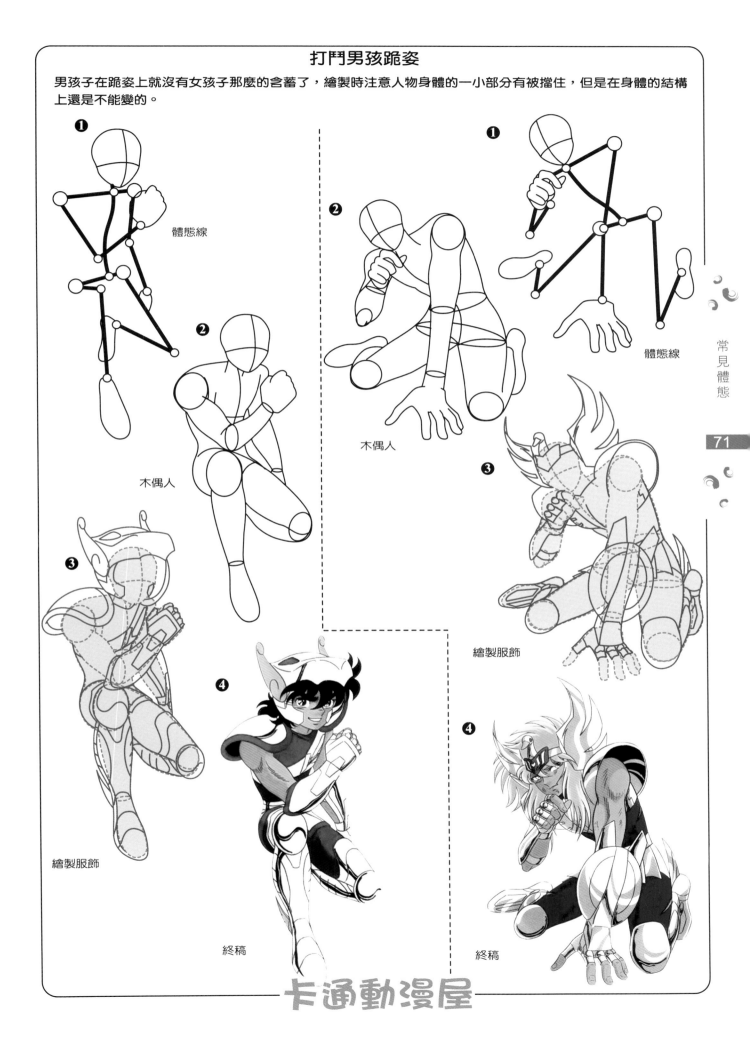

❶ 體態線

❷ 木偶人

❶

❷ 體態線

木偶人

❸ 繪製服飾

❸ 繪製服飾

❹ 終稿

❹ 終稿

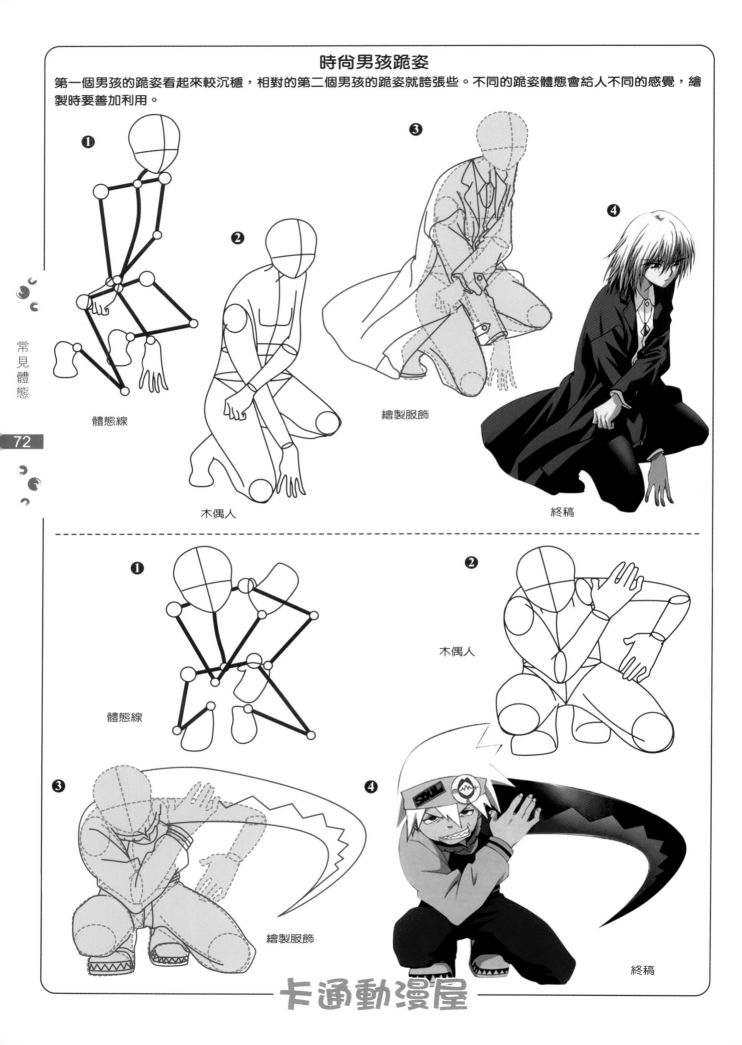

時尚男孩跪姿

第一個男孩的跪姿看起來較沉穩，相對的第二個男孩的跪姿就誇張些。不同的跪姿體態會給人不同的感覺，繪製時要善加利用。

❶ 體態線

❷ 木偶人

❸ 繪製服飾

❹ 終稿

❶ 體態線

❷ 木偶人

❸ 繪製服飾

❹ 終稿

可愛女孩蹲姿

在繪製可愛女孩蹲姿時，要注意這樣的姿勢是比較常見的，體態上簡單明瞭。動作上不需過於誇張，中心線很簡單，身體扭轉的動作也比較少出現。

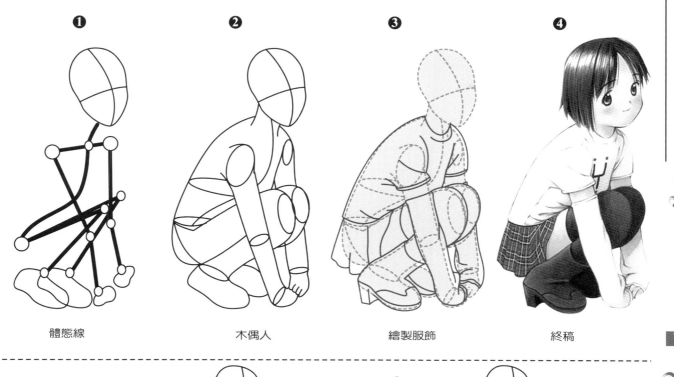

❶ 體態線　　❷ 木偶人　　❸ 繪製服飾　　❹ 終稿

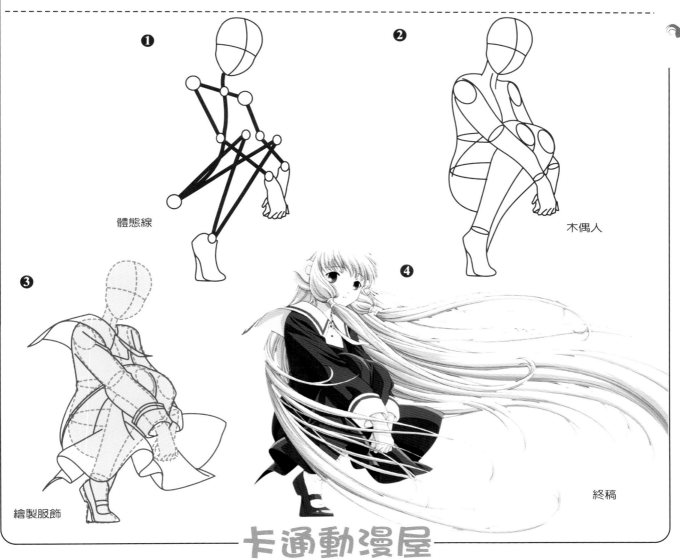

❶ 體態線　　❷ 木偶人　　❸ 繪製服飾　　❹ 終稿

戰鬥女孩蹲姿

戰鬥女孩的蹲姿帶有女孩特有的含蓄，同時也帶有男孩子的帥性。由於身體的扭動，會有部分身體被擋住，但在結構上還是要呈現出立體感。

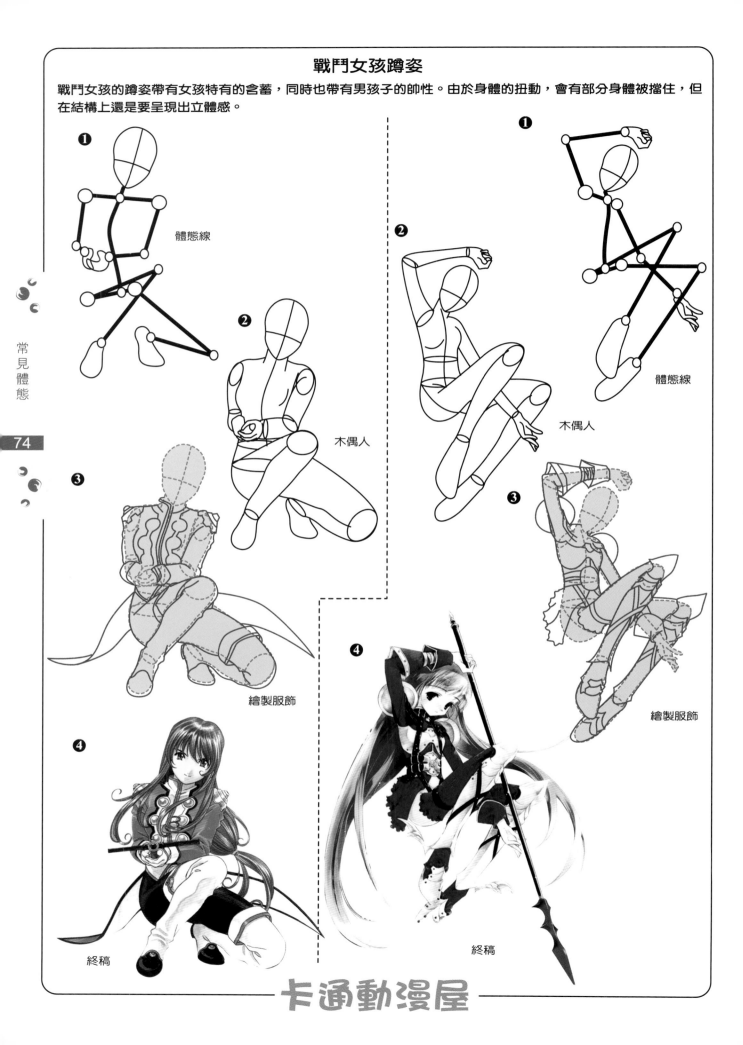

❶ 體態線

❷ 木偶人

❸ 繪製服飾

❹ 終稿

❶

❷ 木偶人

體態線

❸

❹ 繪製服飾

終稿

男孩正面蹲姿

繪製男孩蹲姿時，我們可以發現男孩的姿態更隨性，並沒有過多的遮掩。扭動的姿態很少，所以在繪製時會更容易。

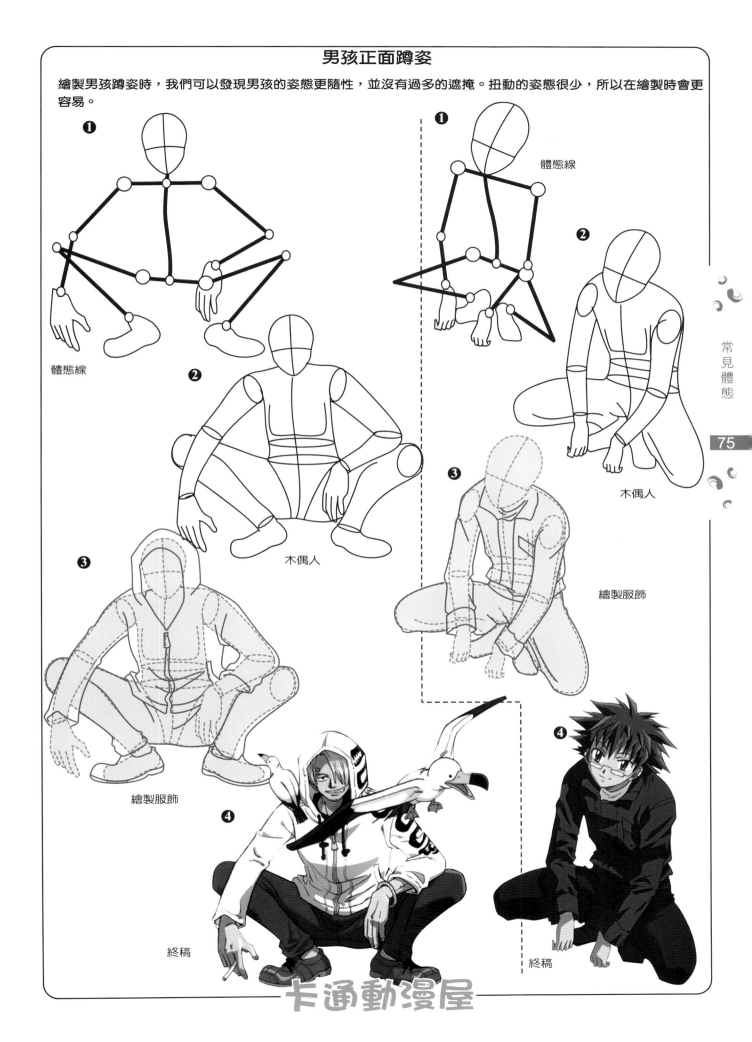

❶ 體態線

❶ 體態線

❷ 木偶人

❸ 繪製服飾

❹ 終稿

❷ 木偶人

❸ 繪製服飾

❹ 終稿

可愛女孩的仰臥和側臥

同樣是仰臥和側臥，根據不同的視覺變換，可以展現出不同的身體姿勢。繪製時要特別注意角色手腳的姿勢。

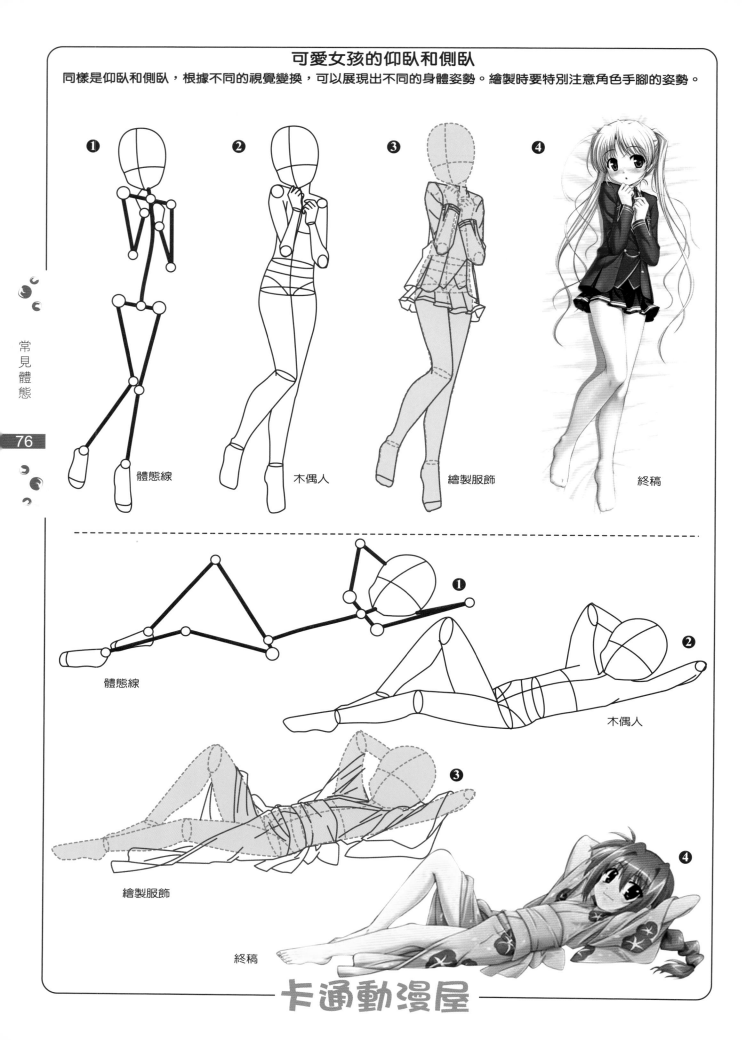

❶ 體態線

❷ 木偶人

❸ 繪製服飾

❹ 終稿

❶ 體態線

❷ 木偶人

❸ 繪製服飾

❹

終稿

卡通動漫屋

《CloverHeart's》中的女主角御子柴鈴亞，性格活潑開朗，好奇心旺盛，放任不管的話就會到處亂竄。雖然很調皮，但是她天真爛漫的性格總是讓人生不起氣來。以下選取的就是鈴亞臥姿的繪製。

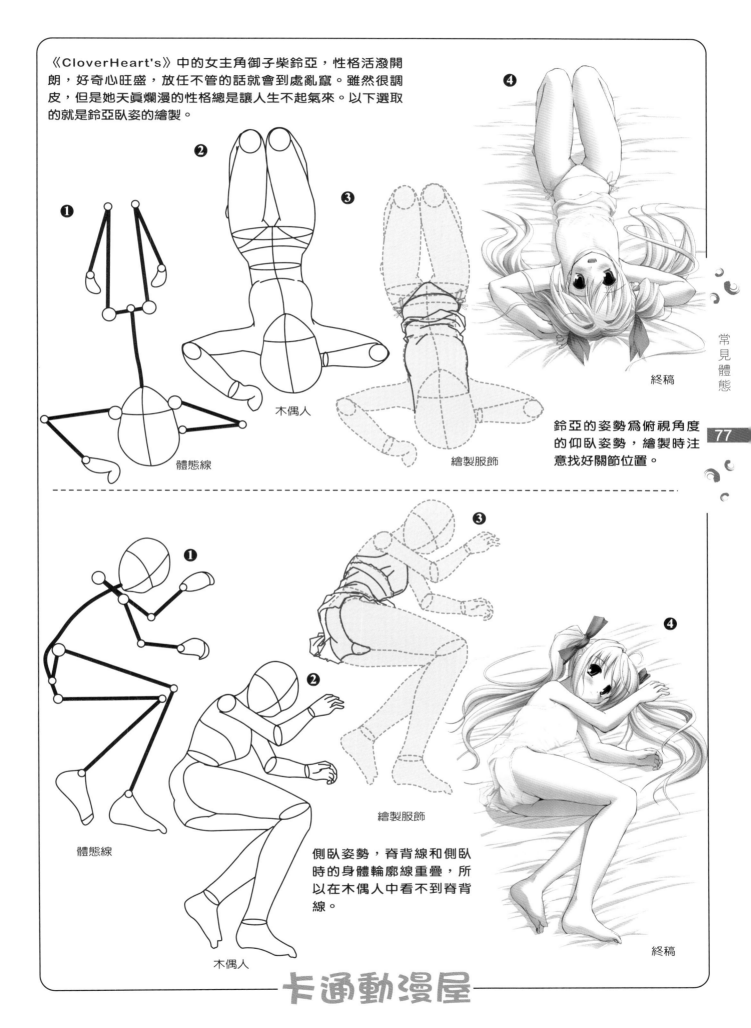

❶

❷

木偶人

體態線

❸

繪製服飾

❹

終稿

鈴亞的姿勢為俯視角度的仰臥姿勢，繪製時注意找好關節位置。

❶

體態線

❷

木偶人

❸

繪製服飾

❹

終稿

側臥姿勢，脊背線和側臥時的身體輪廓線重疊，所以在木偶人中看不到脊背線。

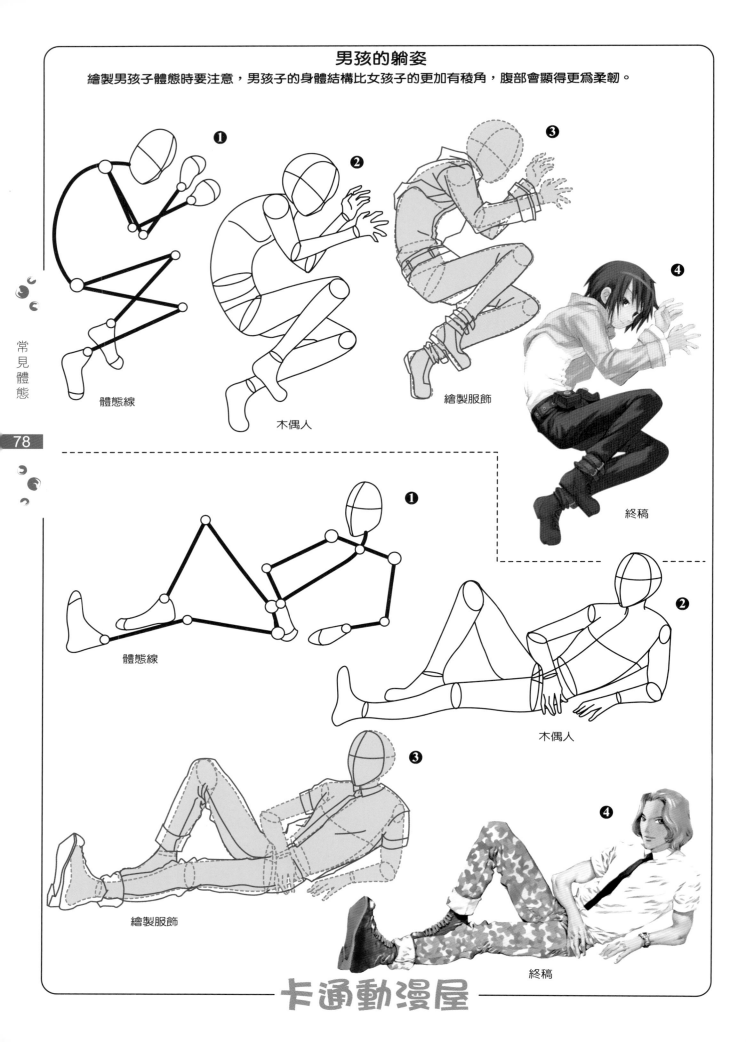

男孩的躺姿

繪製男孩子體態時要注意，男孩子的身體結構比女孩子的更加有稜角，腹部會顯得更為柔韌。

❶

體態線

❷

木偶人

❸

繪製服飾

❹

終稿

❶

體態線

❷

木偶人

❸

繪製服飾

❹

終稿

卡通動漫屋

女孩子躺趴的姿勢

在表現女孩子躺趴的姿勢時，臀部線較難掌握；符繪製時，注意臀部與軀幹的連接。

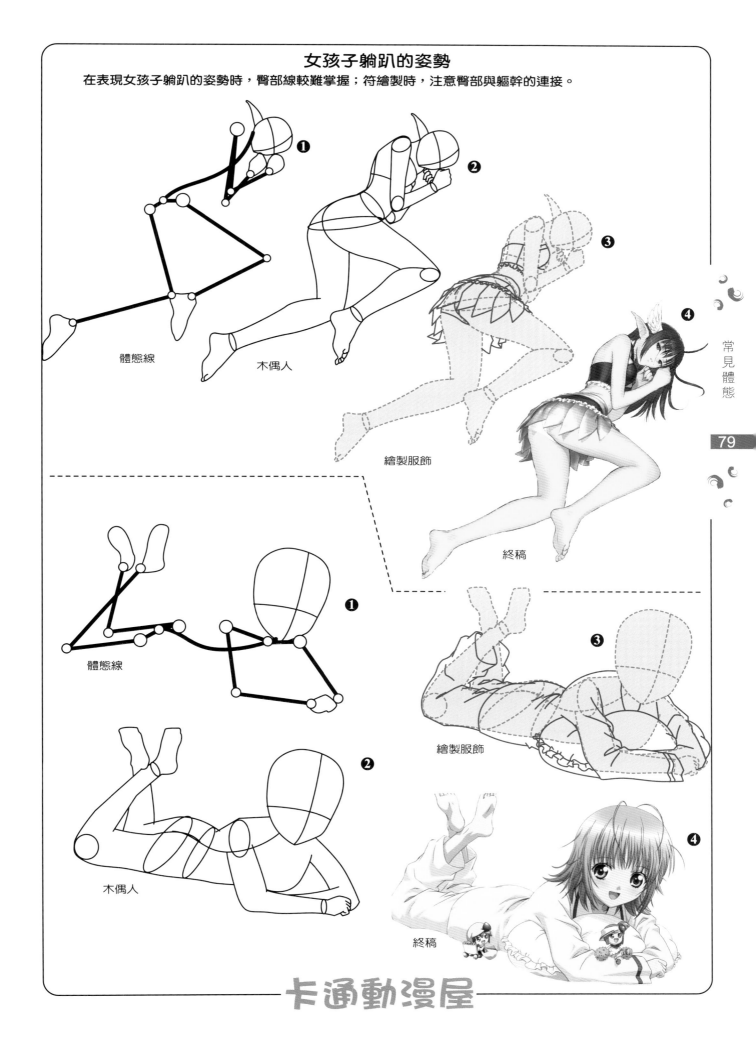

體態線 ❶

木偶人 ❷

❸

繪製服飾

❹

終稿

體態線 ❶

木偶人 ❷

繪製服飾 ❸

終稿 ❹

#

本章透過經典的動畫片中的角色形象，充分展現了體態在運動過程中的變化。通過線條結構、體態線、立體結構等方法講述了體態的繪製。本章涉及面廣，有人物、動物、鳥類等形象；也有公主、王子、臣民、可愛的人性的動物形象等。

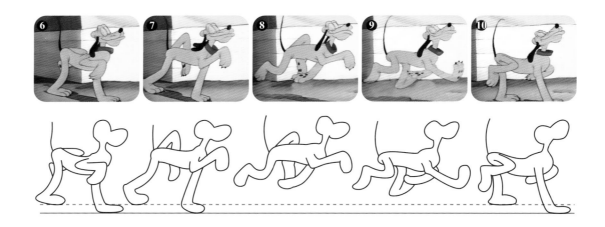

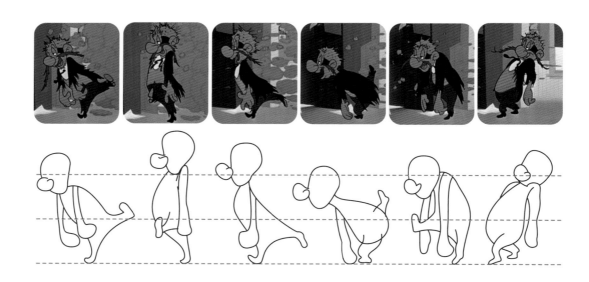

站起、跑步的動作

《貓的報恩》中的小春，下面這組圖表現的是小春的媽媽在叫她，於是小春回頭答應後，反身起來跑向媽媽的鏡頭。從這組圖中我們瞭解下小春體態的變化。

站起跑步的體態變化：

 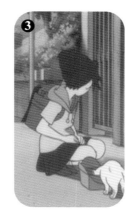 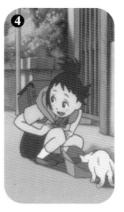 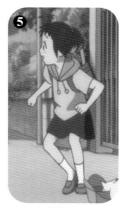

回頭向後看

預備起身

把重量移到左腿

 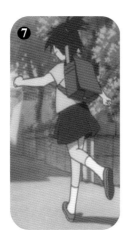 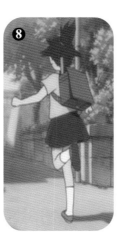 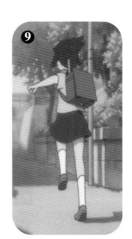 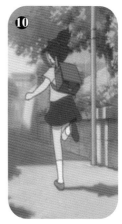

肩膀通常與骨盆的移動方向是相反的

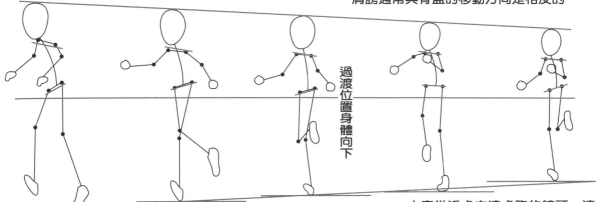

過渡位置身體向下

小春從近處向遠處跑的鏡頭，連起來看是有透視效果的。

卡通動漫屋

行走的動作

《貓的報恩》中的貓王子與白貓小玉，下面兩組圖分別是它們在人類世界和貓貓世界中的行走狀態。我們可以從中學習怎樣繪製。

動物的正常行走體態變化：

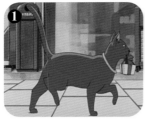 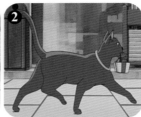 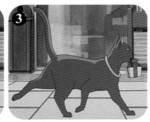

雖然小貓是在地面上行走的，但是為了在視覺上有種立體感。小貓的四肢並不在同一水平面上。地面有兩條線，實線接觸的是右側的腿，虛線接觸的是左側的腿。

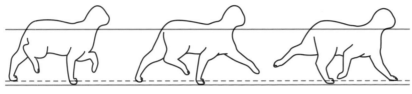

地面

小貓在行走時，身體的動作是一個收縮與展開的反覆動作。換腿的時候，腿部之間會有一個相交點，繪製時要注意。

 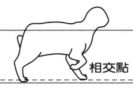

相交點　　地面

動物的擬人行走體態變化：

小貓有遠處向近處跑來的鏡頭，由於是向前移動的，所以每走一步，所接觸的點都是不同的。

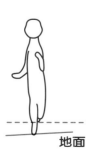 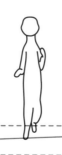 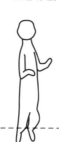

地面

跑步揮動的動作

《貓的報恩》中的小春，下面這組圖表現的是小春為了救貓王子，跑過去揮動木桿的動作。繪製時，仔細觀察小春的體態變化。

跑步揮動的體態變化：

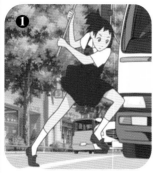 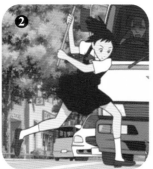 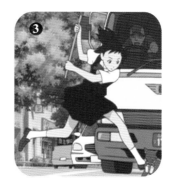 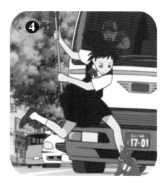

重心由右腳轉向左腳

準備動作..

手臂由上向下揮動

小春揮動木杆時的準備動作，體態圖中紅色的虛線代表的是小春肩膀部位的變化。當小春向下揮動時，左肩重心向下，右肩抬高。

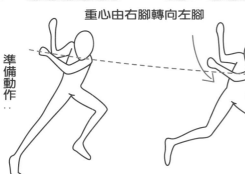 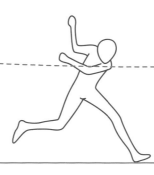 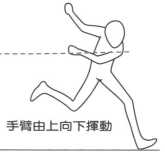

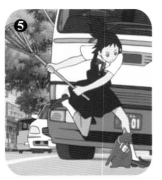 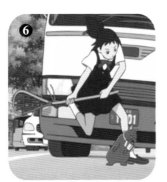 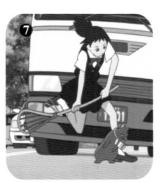

手臂開始向上提

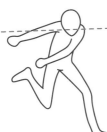 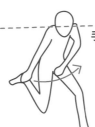 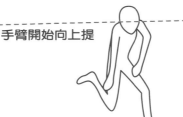

動作結束

小春將手臂逐漸抬起，在這個過程中，肩部的位置也發生了變化，左肩與右肩的運動方向調換。手臂也開始向上提。手臂由開始的預備動作到結束後，可以形成一條弧線形的運動軌跡。

坐下的動作

《阿拉丁》和《小鬼國王》中的兩位公主的坐姿。她們的一舉一動都十分優雅，引人注目。

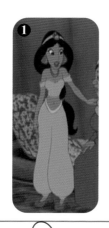 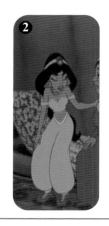 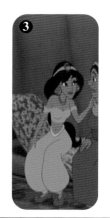

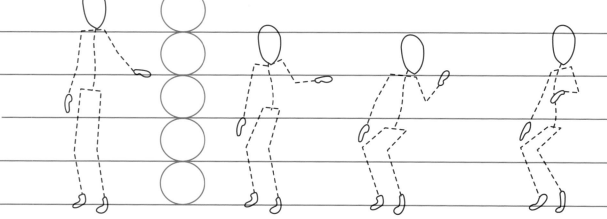

繪製從站立到坐下的動作姿勢時注意人物的身體比例，以公主站姿時的身體比例為準。

 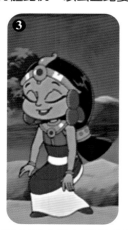

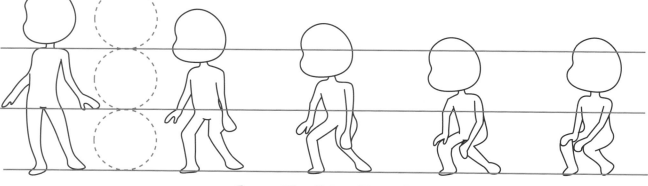

躺下的動作

《回憶點點滴滴》講的是女主角妙子小姐小學五年級時的回憶。小時候的妙子生活在鄉下，過著十分溫馨的生活。以下圖組中是妙子在鄉下的農舍，由坐到躺的運動過程。

躺下動作的體態變化：

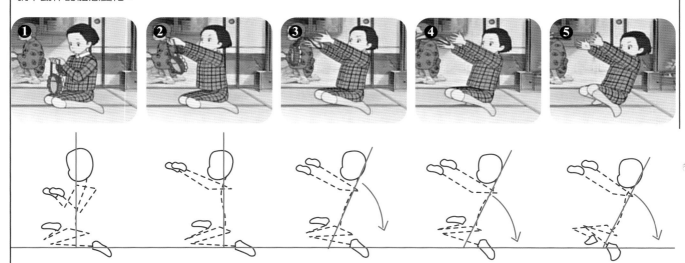

圖1和圖2中，妙子保持直身坐在地板上的動作。圖3~圖5中，妙子將手中的東西扔出去，手臂保持著扔東西時的直立姿勢不動。頭部、身體向後仰，逐漸躺下。這些是上肢的動作，為了使躺下的運動過程顯得更加自然，腿部的動作也不能少。這期間，腿部由跪姿轉變為逐漸立起的姿勢。

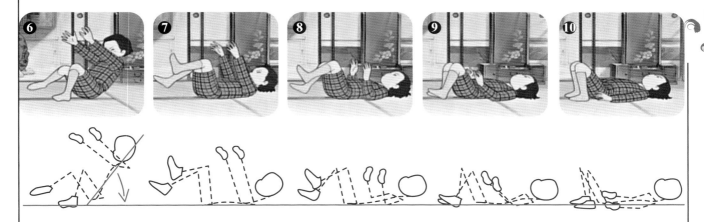

從圖6開始，妙子身體向下倒的角度越來越大，直到躺在地板上，完成躺下的運動過程。圖7開始，妙子身體已經躺在地板上了。從這步開始，妙子完成的是躺下之後放下手臂和腿的過程。添加這些步驟可以讓整套動作顯得更加自然流暢。

躺下動作的體態變化：

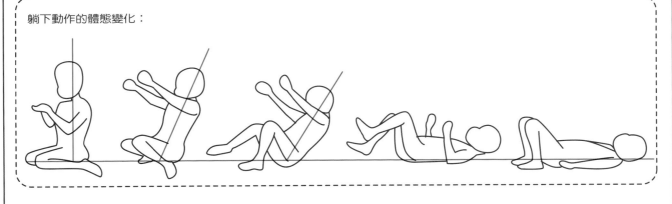

爬行的動作

《森林王子2》中的羅珍是在人類村子裡長大的孩子，為人機智、勇敢，喜歡調皮搗蛋。怪樣百出的羅珍，經常通過自己的智慧，周旋於凶險的大森林中。以下一組圖片是《森林王子2》中，羅珍爬行的鏡頭。

爬行動作的體態變化：

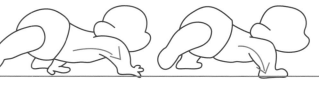 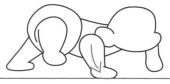

兒童爬行的動作分為六個步驟完成。繪製過程中，注意四肢的前後變換。開始爬行時，右臂向前，右腿向後，左臂和左腿處在同一點上。依此類推，使雙腿、雙手前後交替進行運動。圖4至圖5是個換步的過程，將右臂向前移動的過程。

圖解中，箭頭表示手臂運動的方向。

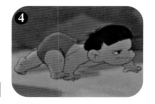 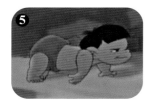 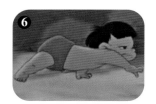

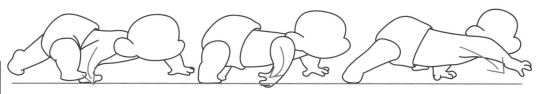

泰山爬行的動作

小時候的泰山天眞、好奇心強，和普通的孩子一樣，都有一顆敢於冒險的心。以下四張圖片為一組，是泰山爬行的分解圖。

爬行動作的體態變化：

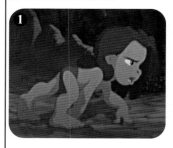 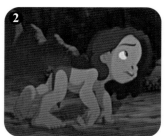 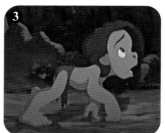 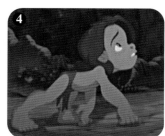

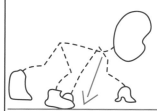 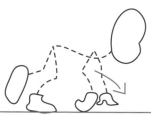 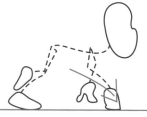 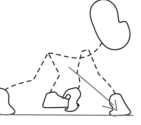

圖片詳細分析了爬行一步的過程。標注線最下方兩條線代表地面，左手和左腿落在虛線上，右手和右腿落在實線上。依此類推，實現爬行動作。運動過程中，頭部根據不同情節、表情上下調整方向。相應地，脊背也會進行伸展、收縮的活動。

跪下的動作

以下圖組中，細化了兩種跪姿的動作過程。公主的是側身單膝跪下，這是可以作爲勸慰人的姿勢，王子的跪姿爲正身單膝跪下。繪製連貫動作時，根據角色正身站立時的身體比例進行繪製。

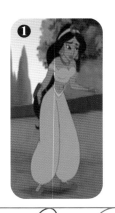
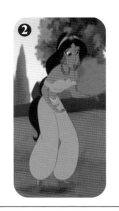
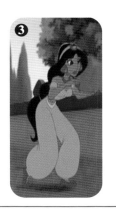
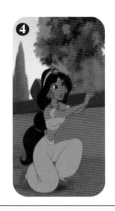

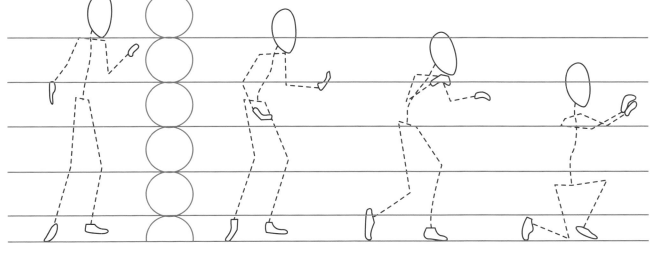

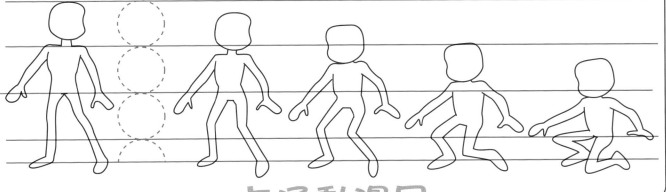

卡通動漫屋

後退、跳躍的動作

《兔八哥》中的賓尼兔又譯兔八哥或兔寶寶，它那傲慢的舉止，離群的獨步以及溢於言表的優越感，都凸顯出了它的幽默。兔八哥的肢體動作是非常誇張豐富的，它結合了人類的姿態與兔子的活潑性格。在下面的組圖中，我們可以看到兔八哥在遇到危險的時候，所做出的兩個舉動。

後退的體態變化：

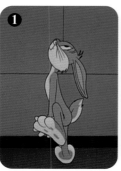 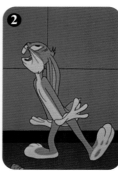 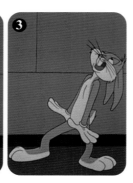 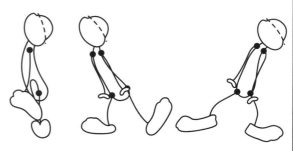

由於是側身向後移動，所以身體的一小部分會被擋住，繪製時要注意。

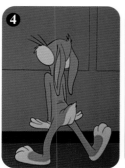 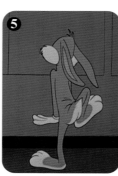 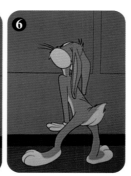

跳躍的體態變化：

兔八哥從高空跳下的過程圖。從圖中可以看出在整個過程中，形成了一條曲線，不同階段的兔八哥體態都是不同的。

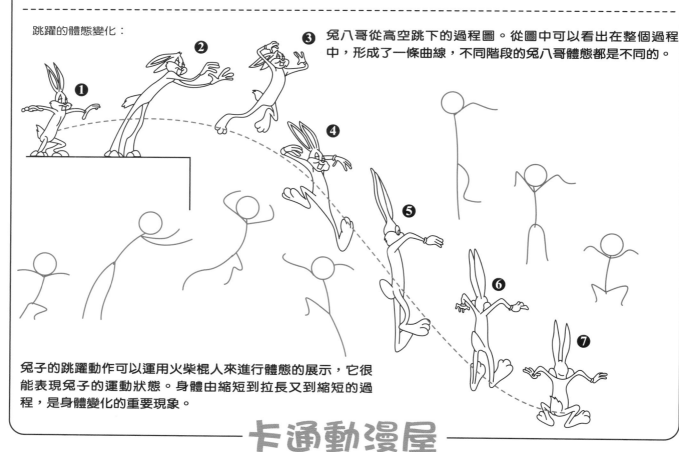

兔子的跳躍動作可以運用火柴棍人來進行體態的展示，它很能表現兔子的運動狀態。身體由縮短到拉長又到縮短的過程，是身體變化的重要現象。

攀登的動作

攀登的動作分兩組進行，由右腳的動作開始，直到兩隻腳都登上桌面結束。以下圖組爲《睡美人》中的公爵的攀登過程。

攀登動作右腿的體態變化：

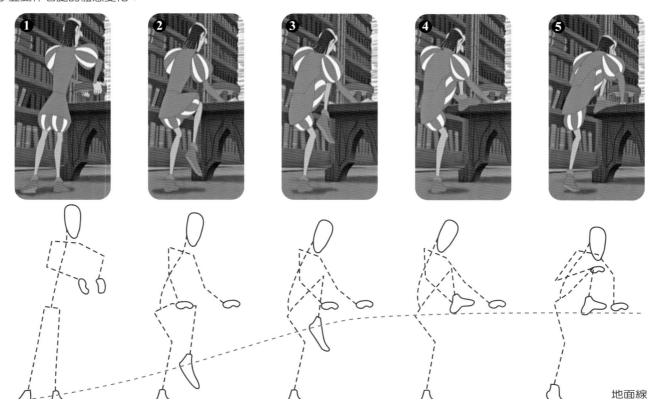

地面線

攀登動作左腿的體態變化：

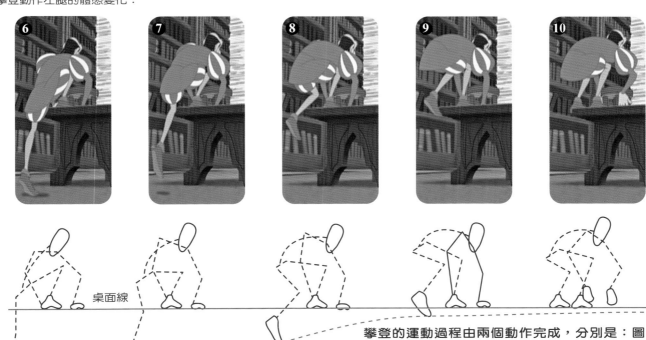

桌面線

攀登的運動過程由兩個動作完成，分別是：圖1~圖5中抬右腿踩踏的動作、圖6~圖10中抬左腿踩踏的動作。圖1~圖5中公爵以地面爲起點，抬右腿向桌面運動，圖6~圖10中公爵以桌面爲終點，抬左腿完成整套攀登運動。

兩組圖中，虛線爲公爵雙腿運動線。

卡通動漫屋

滑倒、跑步的動作

《小鬼國王》中的小鬼國王與公主小的時候，他們活潑開朗，喜歡在花園裡追逐打鬧。下面的兩組圖表現的是小鬼國王滑倒的體態動作與公主跑步時的體態動作。

滑倒的體態變化：

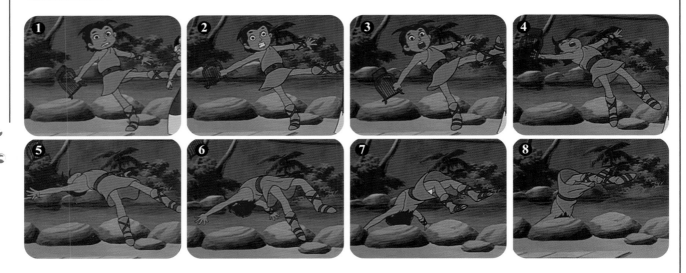

由於向後滑倒，只能看見後腦勺

重心逐漸向下

小鬼國王在滑倒時的體態運動，從一開始的站不穩到最後的跌入水中，這個運動軌跡形成了一個弧線。當國王運動到第四步時，重心向下的方向逐漸加強。人物的支撐點在右腳上，繪製時要注意。

跑步的體態變化：

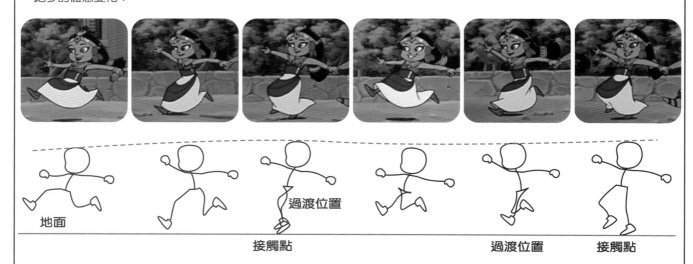

地面　　　接觸點　　　過渡位置　　　　　　　　過渡位置　　　接觸點

公主在跑步時的狀態，由於跑步姿勢的過於誇張，使得人物看起來帶有喜劇效果。繪製這樣的體態過程時要注意人物身體起伏的變化，帶有跳躍的跑步，導致人物腿部與地面之間的距離差異有很大的不同。

摔倒的體態動作

《仙履奇緣3》中的後母的女兒，下面圖中演示的是她在劈木頭時，用腳蹬木頭的體態動作。在這個動作中，人物的體態發生了很大的變化。

摔倒的體態變化：

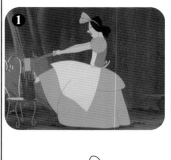 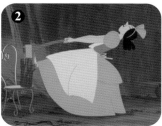 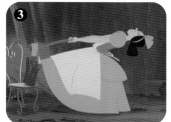 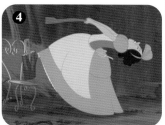

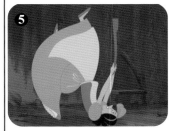 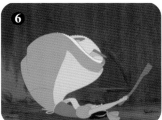 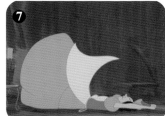 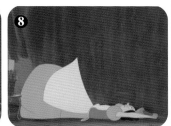

人物以左腳為重心，右腳蹬住木頭。向後延伸時，身體逐漸拉伸，變長。在第四步的時候人物的身體重心向下，有要摔倒的趨向。

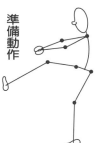 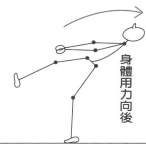 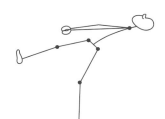 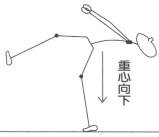

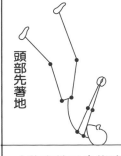 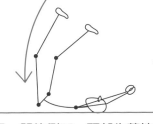 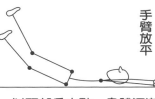 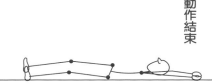

人物在第五步的時候，開始倒下，頭部先著地。以頭部為支點，身體逐漸落下。繪製時要注意人物的脊椎線，即使是平躺時，也是有彎曲效果的。

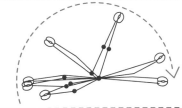

如果將手臂的運動軌跡連接起來，我們可以看到一個完整的弧形軌跡。繪製時，要遵循這個規律，繪製出的運動體態才會正確。

上樓梯的動作

以下一組圖片，是《側耳傾聽》中的女主角月島口上樓梯的動作。

上樓梯的體態變化：

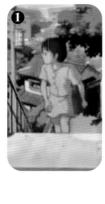 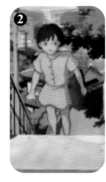 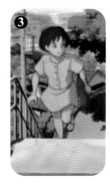 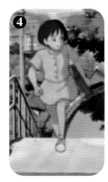 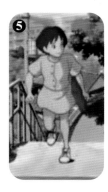 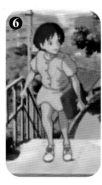

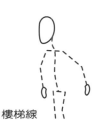 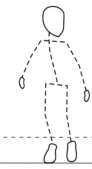

樓梯線

地面線

圖中上樓梯的動作，是通過正視的角度解析動作。以實線爲地面線，虛線爲樓梯線。月島口雙腿向前運動，由最開始雙腳在樓梯下，到最後雙腳登上樓梯的過程。圖1中，左腳彎曲踩在樓梯上，抬右腳。圖2中，左腳與右腳同時踩在上下兩節樓梯上。圖3中，換右腳踩在樓梯上，左腳彎曲，依此類推完成整套動作。

下樓梯的動作

《阿拉丁》中的茉莉公主，活潑開朗。以下一組圖是茉莉公主下樓梯的動作。

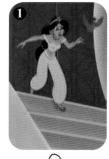 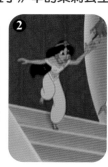 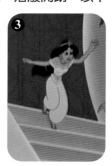 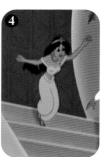 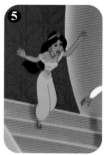 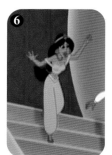

樓梯線（1）

樓梯線（2）

樓梯線（3）

圖中下樓梯的動作，詳細講述了下樓梯時左腿的變換。圖中三條實線爲樓梯線，茉莉公主從樓梯線（1）下到樓梯（3），完成下樓梯的動作。圖1中，茉莉公主邁下左腿。圖2中，茉莉公主左腿踩在樓梯線（2）上，右腿抬起。圖3、圖4、圖5中，是茉莉公主右腿緩緩邁下的動作。圖6中，茉莉公主右腿踩到樓梯線（3）上，完成下樓梯的動作。

拉繩子的動作

《三隻小豬》已經成爲家喻戶曉的故事了。故事中第三隻小豬最爲樸實，爲了建造堅固的房子，付出了很多勞動。影片中，它賣力蓋房子的鏡頭，更是比比皆是。以下六張圖是小豬向下拉繩子的過程。

拉繩子動作的體態變化：

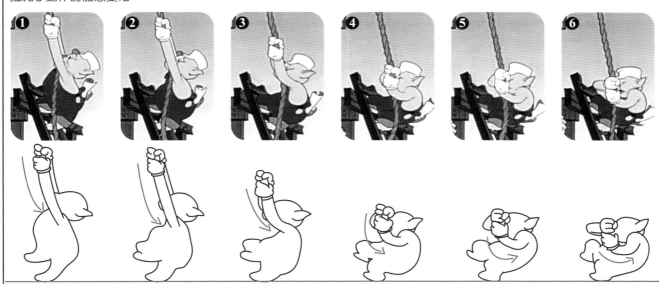

拉繩子的連貫動作，主要體現在上肢的變化。腿、腳站在原地不動，重心點在梯子上。根據拉繩子的動作，手臂向內收縮。配合手臂的動作，脊背拱起，膝蓋前傾，完成拉繩子的整套動作。第一步做準備，第二步和第三步是蓄力階段。到第四步和第五步的時候，繩子已經被慢慢拉下。最後一步，完成整套動作。
圖解中，箭頭表示手臂運動的方向。

抓繩子的動作

抓繩子的過程，是拉繩子動作的延續。運動過程中，小豬一直重複著這兩個動作。抓繩子的動作，是由拉繩子動作的最後一步開始，直到雙手伸直，同時攀上繩子結束。左右手各分三步完成整套動作。

抓繩子動作的體態變化：

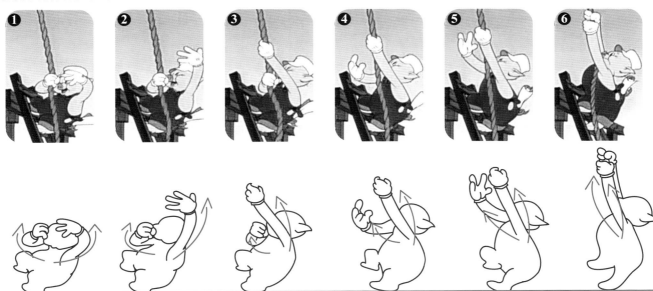

抓繩子的過程中，小豬仍然站在梯子上不動，著重點在上肢、雙臂上。左右手各分三步完成動作。由右手開始，顯示彎曲準備抓繩子，然後向上伸展手臂，最後抓住繩子。左手與右手動作相同，但是順序是在右手動作完成之後進行。

跑步、飛行的動作

《眞愛伴鵝行》中的路易斯，它是一個年輕受歡迎的喇叭手。在下面兩組圖中，繪製的是路易斯在跑步與飛行時的狀態。在這裡並沒有加入擬人的動作狀態，而是保持了動物本身的運動模式。

跑步的體態變化：

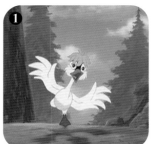
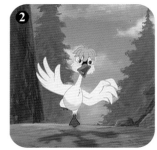
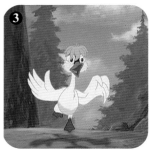
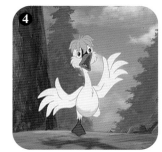

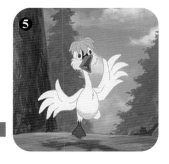
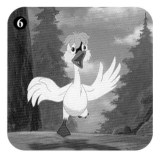

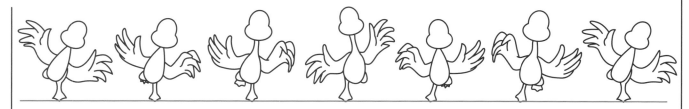

體態線圖4是彩圖中的圖4與圖5。仔細觀察路易斯的體態，可以發現彩圖4與彩圖5的動作是相同的，它既是邁出右腿動作的最後一步，也是邁出左腿的第一步。

飛行的體態變化：

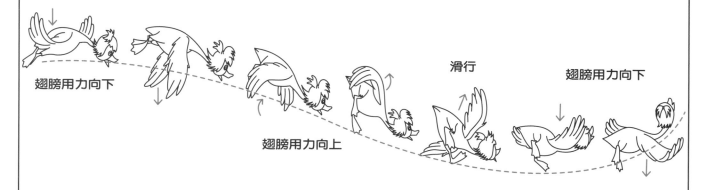

這是路易斯從高空向下飛行後，又向上飛行的動作，飛行的軌跡形成一個波浪的形狀。在體態上的變化，主要來源於翅膀，注意觀察翅膀在每個階段的揮動狀態。

飛翔的動作

動漫中經常會看到動物飛翔的鏡頭，比較常見的動物是羽翼豐滿的鳥類，當然也有吸血蝙蝠、翼龍之類的特殊體。看到影片《阿拉丁》中的大鸚鵡一定不會覺得陌生，以下圖組是大鸚鵡飛翔時的鏡頭。

飛翔動作的體態變化：

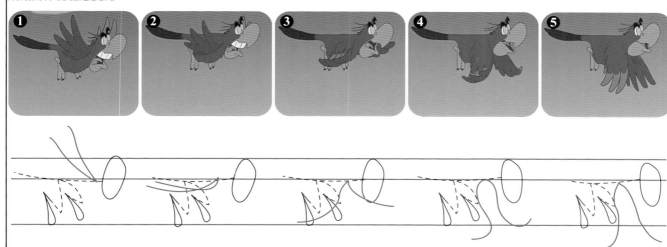

鸚鵡飛翔的運動過程，就是上下揮動翅膀的動作。圖1~圖5是鸚鵡從上向下揮動翅膀的運動過程。圖解中，鸚鵡身上紅色的線條表示的是鸚鵡的翅膀。圖解中紅色的直線，表明了鸚鵡的飛翔軌跡。以紅色直線為基準，上下揮動翅膀。注意運動過程中翅膀與身體的角度。

圖解中，第一條紅色直線為頭部水平線，第二條為脊柱水平線，第三條為腳部水平線。

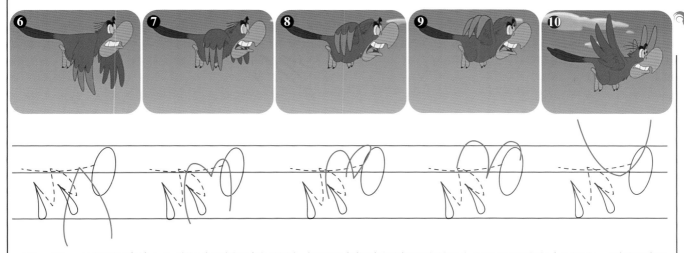

圖6~圖10是鸚鵡從下向上揮動翅膀的運動過程。這部分翅膀運動過程與圖1~圖5中的相反。圖6中，鸚鵡翅膀下垂。圖7中，鸚鵡翅膀與身體平行。圖8開始鸚鵡翅膀逐漸上升。圖9中，鸚鵡翅膀高於身體。圖10，完成整套飛行動作。

飛翔中翅膀的體態變化：

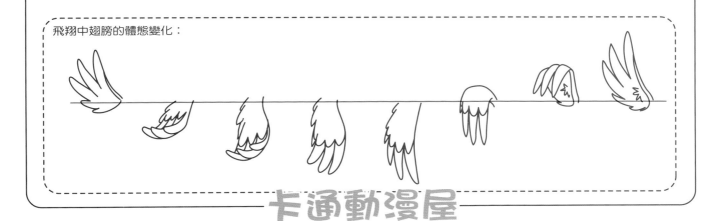

掛鑰匙的動作

影片《白雪公主》中有七個小矮人，直到王子的出現，小矮人們都陪伴著白雪公主生活很長時間。生活中的瑣事很多，例如以下掛鑰匙的動作。

飛翔動作的體態變化：

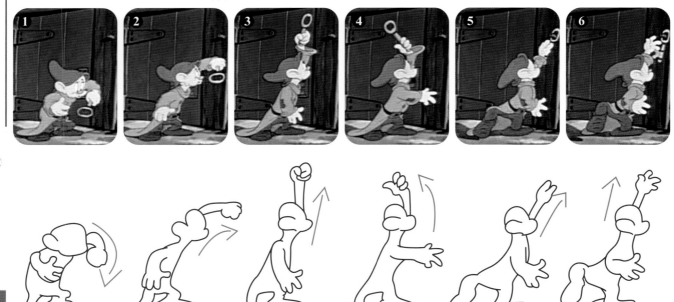

掛鑰匙的動作與之前投擲的動作相似，著重點都在上肢，下肢基本處於不動狀態。不同的是，掛鑰匙的動作完全由單手完成。小矮人左手拿出鑰匙，緩緩舉起，直到最後掛好鑰匙鬆開手，共分六步。其間右手配合身體上下擺動，膝蓋則是做著伸直、彎曲的動作。圖解中，箭頭表示手臂運動的方向。

投擲運動的上肢動作

《穿越時空的少女》中經常會看到角色運動的鏡頭，以下是津田功介和另一位男主角間宮千昭互相投擲棒球的片段。

投球動作的體態變化：

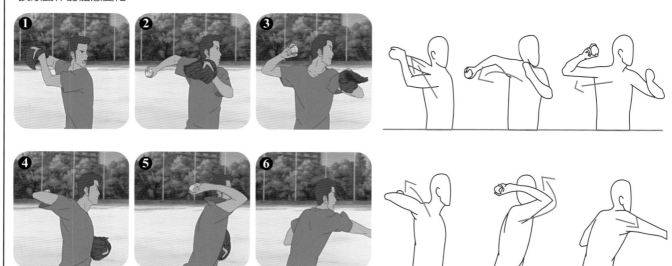

投擲棒球的動作，共分為六步進行。投擲的動作，主要表現在上肢動作。第一步為準備投球，第二步和第三步，從手套中拿出棒球，並且抬起右臂。第四步第五步是揮動右臂的過程，最後一步將球投擲出去，完成整套動作過程。其間左臂配合舉起和放下的動作，軀幹配合動作左右彎曲。

投球運動的全身動作

影片《回憶點點滴滴》中，可以看到投球的鏡頭。相較之前只有上肢活動的投球動作，此組圖片可以詳細說明，全身是如何協調運動的。

投球動作的體態變化：

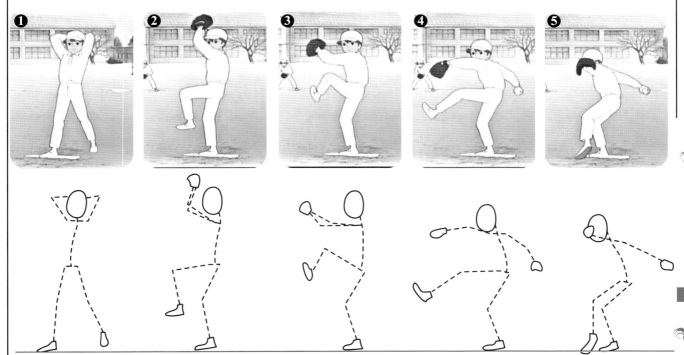

圖1中，主人公雙腳開立，一前一後，作出準備投球的動作。圖2開始，是投球動作的解析。身體側轉，手臂和腿部同時由上至下運動，做出向後伸展動作。

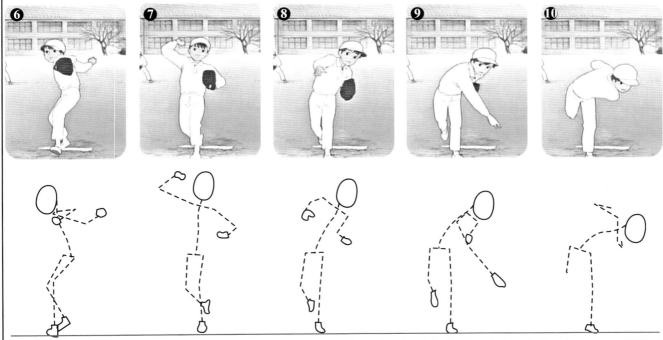

從圖6開始，身體慢慢向前轉，進而正面朝向鏡頭。圖8中，球已經投出去。但是投出球後，並不是直接還原為站立姿勢。身體隨著投擲的甩臂動作向前傾，配合腿的動作，完成整套投球動作。

揮舞球棒的動作

《倒霉熊》的主角是一隻生長在南極的小熊，它有很強的好奇心，從原始的冰封地帶，來到了繁華的都市。影片講述了它三天野營中的奇妙故事。以下圖組是倒霉熊揮舞棒球棍的動作。

揮舞棒球動作的體態變化：

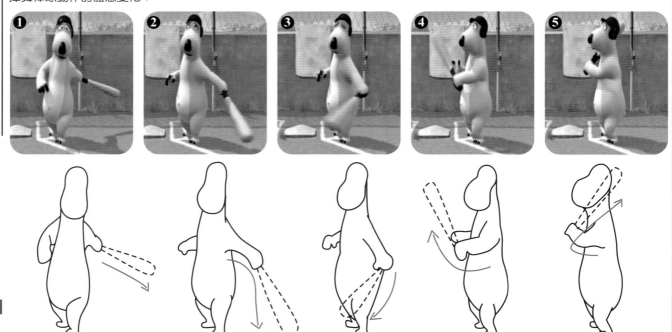

揮舞棒球的運動過程，重點在上肢和軀幹的表現。圖1中，倒霉熊側身站立，做出面對鏡頭，準備收回棒球棍的動作。圖2開始，倒霉熊逐漸將棒球棍收於胸前，同時帶動軀幹轉向側身站立。圖5中，完成棒球棍收回動作。雙手持棒球棍，做出即將揮出棒球棍的動作。

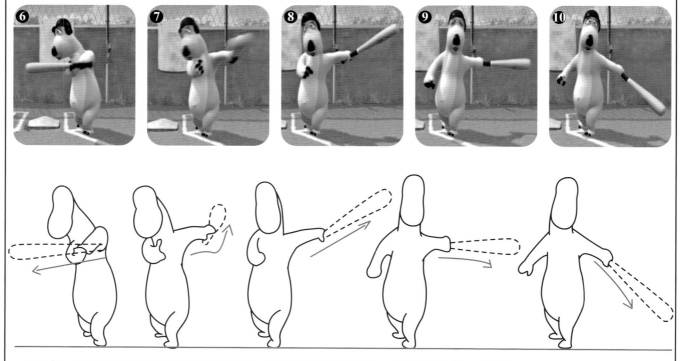

圖6中，倒霉熊將棒球棍慢慢向後揮出。依然保持側身站立，橫握棒球棍。直到圖8，完成揮動棒球棍的動作，軀幹變成面對鏡頭的姿勢，下肢不動。圖9開始是已經完成一個揮動球棒的過程，球棒自然下落的過程。圖10中，倒霉熊已經完成整套揮動球棒的動作，恢復到圖1時的預備動作。

旋轉、扭動的動作

《森林王子2》中的巴魯，是一隻幽默並且很勇敢的馬來熊，它開心時最愛做的事就是跳舞。下面這兩組動作就是巴魯在跳舞時的體態動作，主要表現的是身體彎曲的狀態。

旋轉的體態變化：

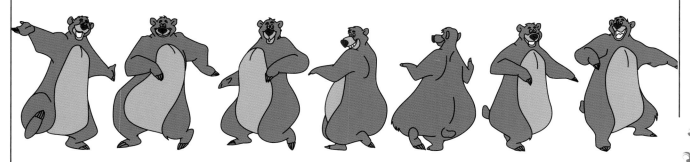

巴魯的前兩個動作是一個旋轉前發力的動作，所以身體扭動得很厲害。三條紅線代表的是身體在旋轉時，身體的浮動狀態。黑色的虛線表示巴魯的脊椎狀態，注意身體的扭動狀態要和脊椎的狀態相符。

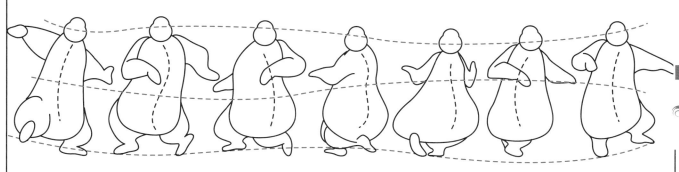

旋轉的體態變化：

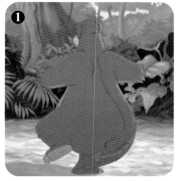

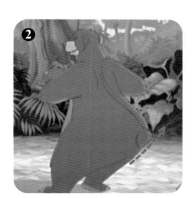

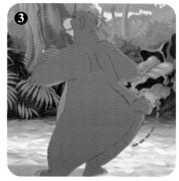

這組圖是巴魯扭屁股的體態，繪製這組圖時，主要注意的是屁股上的狀態。從落下的準備動作到逐漸翹起，在屁股上的表現是很誇張的。紅色的箭頭表示巴魯屁股的運動方向。

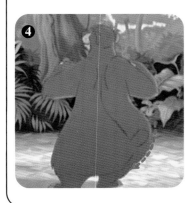

跳舞的動作

《真愛伴鵝行》中的人物角色，因為聽到路易斯的音樂而翩翩起舞。下面的兩組圖是兩個人物不同的舞蹈動作，從中觀察他們的體態變化。

跳舞的體態變化：

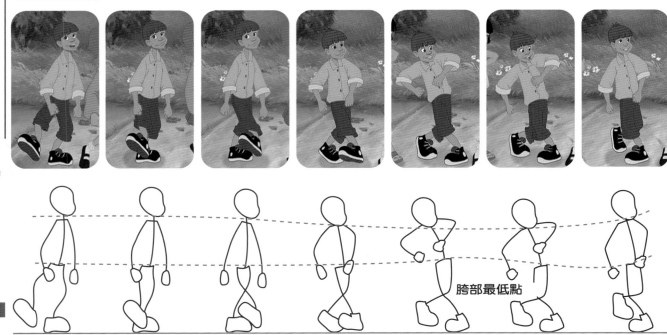

預備動作　　　　　　　　　　　重心逐漸向下　　　　　　　　動作結束

這個動作是一個右腳交叉向前下蹲的動作。由於人物下蹲後，重心發生了變化，所以人物的重心應該是垂直向下的。隨著下蹲，手臂也同時向上抬起，胯部也會隨著抬高，繪製時要注意。

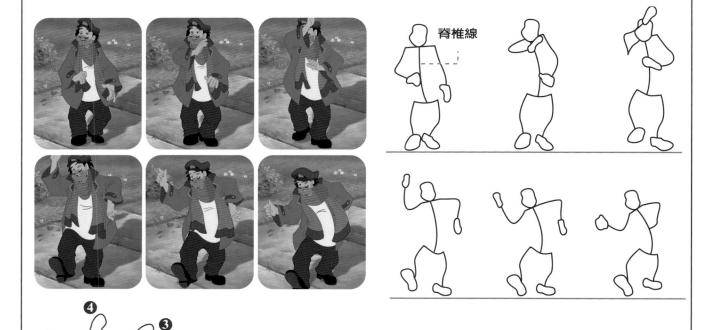

伸出右手的一套動作如果連接起來，會形成一個弧度。

跳舞時，邀請對方跳舞的動作。在這組圖中的動作有些誇張化，動作的幅度很大，從體態線中我們可以看得出來。身形的繪製要根據脊椎線的走向決定。

卡通動漫屋

交際舞的動作

下面這組圖表現的是《人魚公主》中的愛麗兒與王子共舞的體態動作。王子運用他的左手作爲支點，讓愛麗兒旋轉一圈。

跳舞的體態變化：

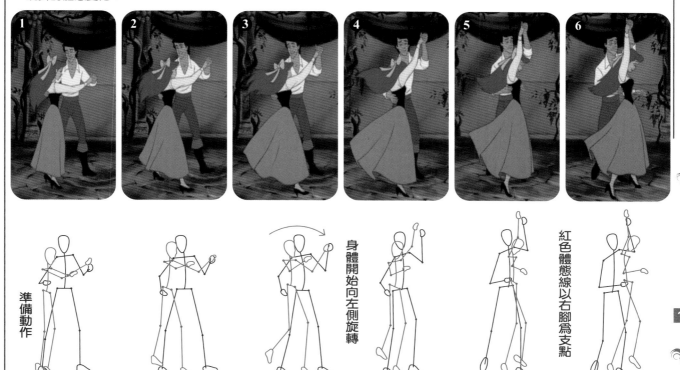

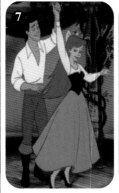

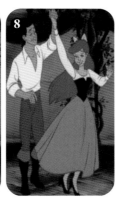

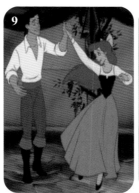

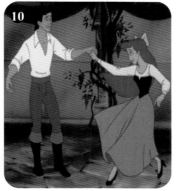

準備動作

身體開始向左側旋轉

紅色體態線以右腳爲支點

黑色體態線代表的是王子，紅色體態線代表的是愛麗兒。

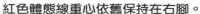
紅色體態線重心依舊保持在右腳。

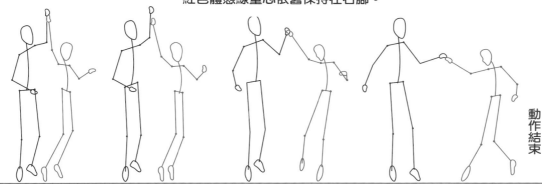

動作結束

在這組體態線中，王子的體態變化並不是很大，關鍵在於愛麗兒的體態上。繪製體態時，我們還會注意到，人物的肩膀與骨盆移動的方向永遠是相反的。

卡通動漫屋

唱歌、揮劍的動作

《仙履奇緣3》中的仙蒂與王子，仙蒂很喜歡邊工作邊歌唱，而王子喜歡練習擊劍。從下面的兩組圖中，就可以看見他們在唱歌與擊劍時的整套動作。

跳舞的體態變化：

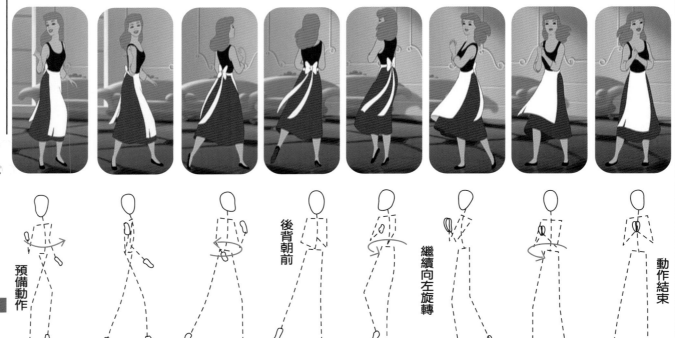

仙蒂的轉動方向是向左邊開始的，在旋轉到側面時，我們可以發現人物人體的一小部分會被擋住。

揮劍的體態變化：

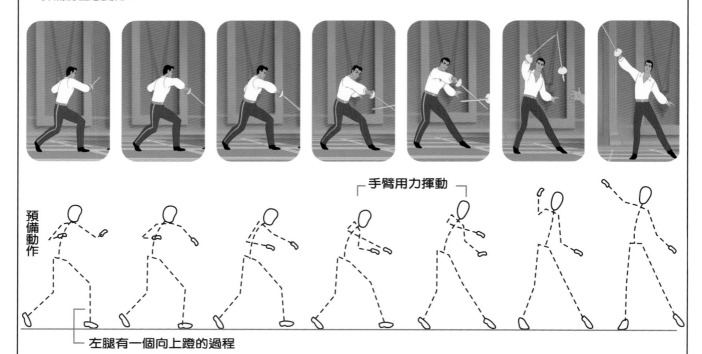

王子將對手手中的劍擊打出去的動作，發力點在王子的左腿上。力氣運用最大的時候，應該是第四步和第五步之間。右手揮動的軌跡可形成一個完整的拋物線。

眩暈、暴跳的動作

《兔八哥》中的約塞米蒂‧薩姆邪惡透頂，總是和兔八哥鬥爭，不斷找它的麻煩。但是兔八哥總是讓薩姆吃盡苦頭，下面的組圖中表現的就是薩姆由於被炸彈炸暈後的表現。薩姆的動作誇張形象，只需要透過幾個步驟就可以清楚地說明問題。

眩暈前行的體態變化：

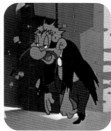

我們將人物被炸彈炸到眩暈後的行走過程，用偏向實體的體態線繪製出來。運用三條紅色的虛線劃分區域，來觀察人物身體起伏的狀態。因為眩暈時人物站不住，導致人物頭部的起伏很大。

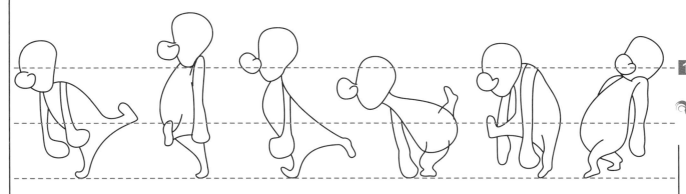

暴跳如雷的體態變化：

❶ ❷ ❸ ❹

注意觀察人物的運動狀態，可以明顯地看出圖1與圖3、圖2與圖4的體態是相同的。唯一不同的是左右腳的變換。由於人物動作的幅度很大，即使只是重複的兩組動作，看起來還是很生動。

小狗走路的動作

《小姐與流氓》講述的是小狗與小狗之間的愛情故事，以下是為男主角雲長行走動作的解析。

走路的體態變化：

 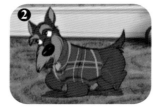 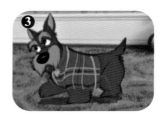

小狗走路時四肢的起伏比較小，左側的前肢和後肢落在實線上，右側的落在虛線上。圖1中，小狗左前肢和右後肢共同向前運動。圖2中，小狗左前肢和右後肢站定，右前肢向前跨步，左後肢呈現蹬起狀態。圖1～圖6中，呈現出右前肢緩緩抬起，其他三肢配合運動，完成整套動作。

小狗跑步的動作

《小姐與流氓》中的小麗，可愛、活躍。以下圖組是小麗跑步的動作解析。

跑步的體態變化：

圖1～圖8是小麗跑步的動作分解。從圖1中，小麗躬身，四肢交於一點。到圖4中，小麗四肢展開，呈現出向上跳起的姿勢。最後慢慢落下，到圖8，重新回到躬身，四肢交於一點的姿態。整套動作的運動曲線，就像一條拋物線。小麗先緩緩跳起，再慢慢落下，準備下一次的跳起，依此類推，完成跑步動作。

圖1～圖8中，虛線為右腿運動曲線。

 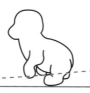 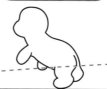 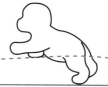

小狗撲的動作

影片《小姐與流氓2》則是把側重點放在了麗滴和雲長的兒子斯坎普身上。這隻活躍的小狗非常嚮往父親流浪時的生活，經常想著從家裡逃出去，所以影片還有個名字叫《狗兒逃家記》。以下兩組圖片，是斯坎普「撲」的動作。

撲的動作中，向上跳起的體態變化：

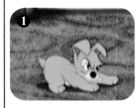 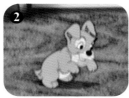 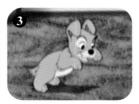 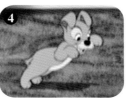

「撲」的運動過程可分為：身體向上跳起和身體向下落兩個動作。在圖1~圖5中，分解了身體向上跳起的動作。圖1中，斯坎普呈現出俯身，準備向上躍起的動作。圖2中，前肢抬起，後肢蹬地，形成蓄力的樣子。從圖2~圖5，斯坎普逐漸躍起，四肢同時離開地面，逐漸伸展，形成躍起的動作。

圖解中，虛線為斯坎普左前肢的運動曲線。

撲的動作中，向下落的體態變化：

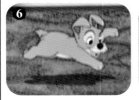 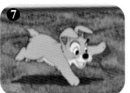 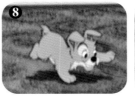 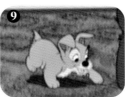 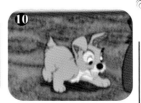

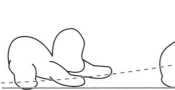 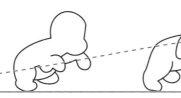 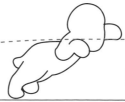

從圖6~圖10，細化斯坎普落到地面的動作。圖6中，身體依然保持騰空狀態，右前肢先向下落。圖7~圖9中，緩慢下落，後肢緩緩收起。右前肢著地到慢慢彎曲，同時左前肢慢慢著地，後肢向前肢靠攏。最後圖10中，四肢同時著地，穩穩地站在地上，完成「撲」的連貫動作。

連貫動作「撲」的示意圖：

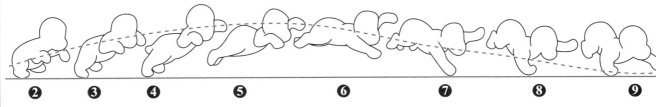

❷ ❸ ❹ ❺ ❻ ❼ ❽ ❾

通過連貫動作「撲」的示意圖，可以很清楚地看出動作「撲」的運動規律。右前肢的運動幅度較大，可以有效地說明運動曲線的走勢。看到連貫的示意圖會發現，「撲」的動作起伏呈現拋物線形態。身體由最開始的緩緩彈起，到最後慢慢著地，顯得簡單、自然。按著運動曲線的規律，使整套動作顯得更加自然。

企鵝大叫的動作

關於表情的體態動作，動物往往比人類要豐富。當企鵝慌張時，它們會原地跳起，同時拍動翅膀。張大的嘴巴和瞪圓的眼睛，可以看出企鵝的慌亂。以下組圖是企鵝慌張時大叫的體態變化。

企鵝慌張大叫的體態變化：

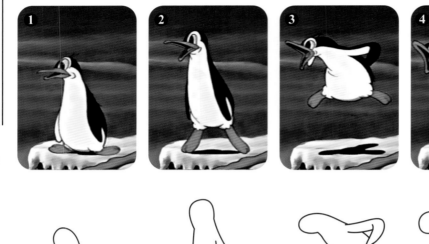 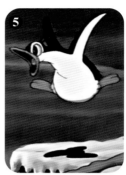

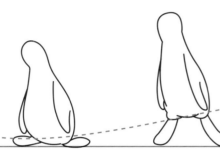 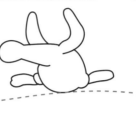

圖1中，企鵝處於呆滯狀態，剛看到令它慌亂的事情，還沒反應過來的樣子。圖2~圖5中，企鵝已經表現出慌張的樣子，開始向上跳起，同時展開翅膀，頭帶動軀幹向前探。圖4中，企鵝已經完全跳到空中，到達了企鵝運動曲線的最高點。圖5中，企鵝的運動曲線逐漸向下，翅膀伸展到最長的程度。這期間，企鵝的嘴巴越張越大，瞪圓的眼睛始終沒變過。圖解中紅色虛線，為企鵝跳躍過程中的運動線。

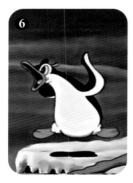 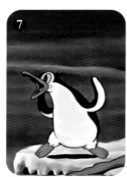 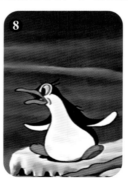 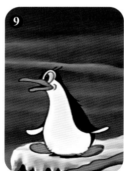 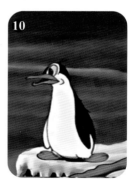

從圖6開始，企鵝的運動曲線呈回落趨勢。企鵝慢慢向原地落下，逐漸收縮翅膀，嘴巴也開始合攏。圖7中，企鵝腳尖著地，向前傾的軀幹開始還原。圖8中，企鵝已經完全著陸，但是要坐在地上。加這步會使整套動作更加圓滑，可以起到很好的緩衝作用。圖9和圖10是企鵝恢復站立的姿勢。直到回歸到圖1中的呆滯狀態。

企鵝跳水的動作

在動畫片中，經常會看到跳水的動作。無論是人類，還是動物，繪製跳水動作的原理都是相同的。這裡通過一組企鵝跳水的圖片，表現跳水動作的體態變化。

跳水的動作中，躍起的體態變化：

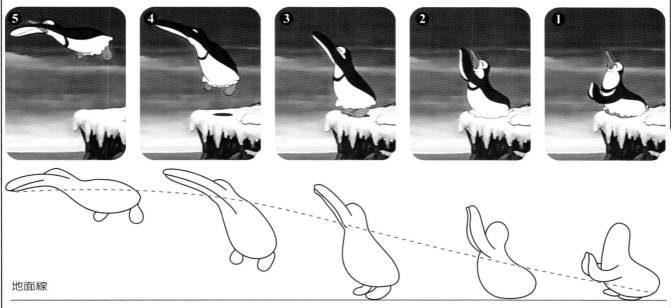

地面線

跳水的動運動過程，實質上就是躍起的動作。跳水的運動中，躍起的動作讓整個身體連同四肢一起騰空。圖1中，描繪的是企鵝蓄力準備騰空而起的動作。圖2~圖3是企鵝伸展前臂，即將躍起的動作。圖4中，企鵝全身已經躍起，雙腳離地。最後圖5描繪的是企鵝完成躍起動作，身體橫在空中。

跳水的動作中，落水的體態變化：

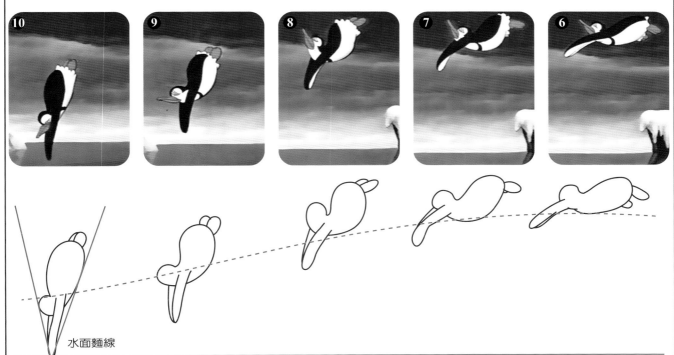

水面麵線

圖6~圖10描繪的是跳水運動中，後半部分落水的動作。圖6~圖8身體依然處於橫在空中的狀態，但這期間手臂逐漸向下。身體很自然地連同手臂一起向垂直狀態發展，同時伴有仰頭的動作。圖9中企鵝身體已表現出明顯的垂直形態，這時頭部的姿態變成慢慢低頭。到最後圖10企鵝身體、頭部、前臂，形成夾角，向水面落去。

小心翼翼的體態變化

經常陪伴愛洛公主的，是位總愛出洋相的公爵。這位公爵膽子很小，但是對公主確實非常忠心。經常爲公主帶來很多快樂，是人們心中的開心果。公爵搬東西的連貫動作，分四步進行。每一步公爵的表情都十分慎重，滿臉小心翼翼的樣子。

搬椅子的體態變化：

 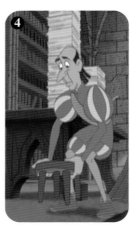 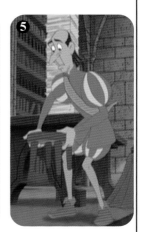

側著走的體態變化：

 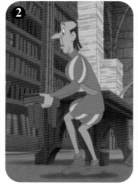 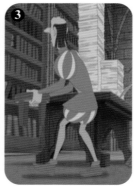 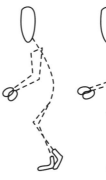 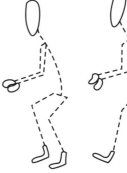

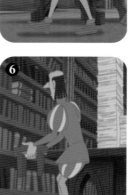 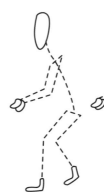 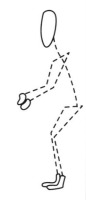

卡通動漫屋

自信滿滿的動作

愛洛公主是個開朗、聰明的孩子，無論做任何事都會很有自信。在她的帶領下，廚師們也是一副自信滿滿的樣子。以下是影片中廚師步行動作的截圖，自信滿滿的樣子讓他充滿朝氣。行走過程中手一直保持握拳姿勢，這樣可以顯得更加有自信、幹勁十足的樣子。擺臂的動作幅度很大，說明正在大跨步地往前走。

步行的體態變化：

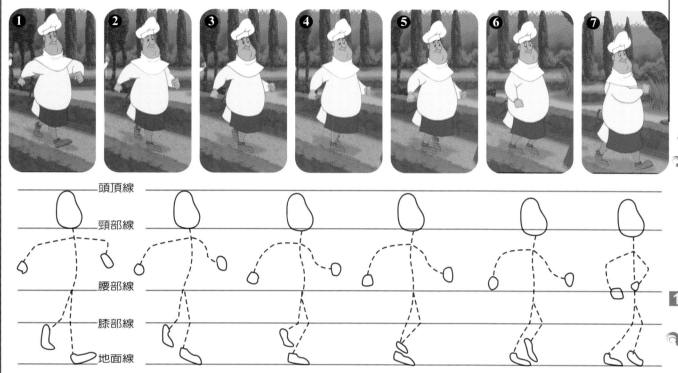

在繪製步行的體態過程中，頭部基本沒有改變過，無論是方向還是視覺角度，都保持一致。但是手腳的動作就相對明顯得多，隨著行走的動作，腳會前後擺動。但要注意，手臂的擺動和雙腳的擺動一樣重要。逐步換腿時，也要考慮到手臂的位置。

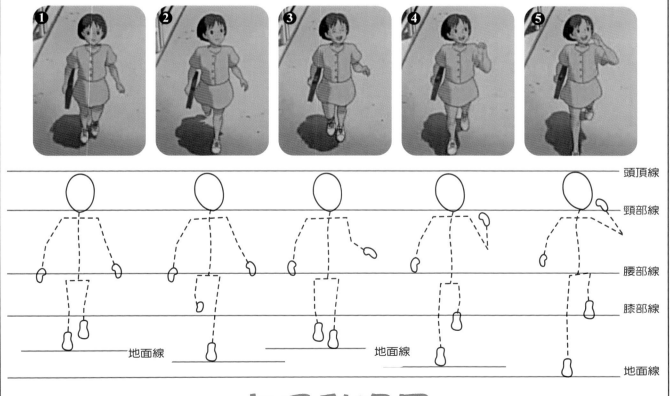

趾高氣揚的行走動作

很多人都知道迪士尼中的大笨狗布魯托，它幽默、搞笑，經常能帶來喜劇氣氛。雖然布魯托不會說話，但它有一副柔韌的身體，肢體動作豐富、誇張。以下組圖是趾高氣揚的布魯托行走體態。

邁右側腿的體態變化：

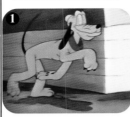 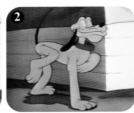 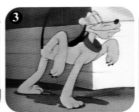 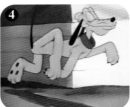 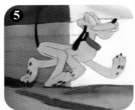

左側腿線
右側腿線

布魯托動作異常誇張，即使只是簡單的行走，肢體動作也是很豐富的。圖1中，布魯托左側後腿著地，右側後腿提起，前爪呈現的是換步姿態。圖2中，右側後腿已經抬起，前爪著地，左側前爪收於胸前。圖3中，左側前爪和右側後腿高高抬起，身體前傾，作出跨步動作。圖4和圖5中，本該向前邁步、換腿的布魯托，卻用跳起來的姿勢前行，並作出換腿姿勢。

邁左側腿的體態變化：

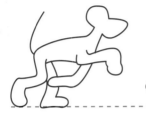 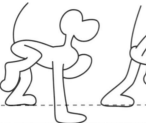 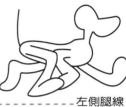 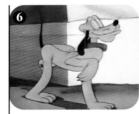

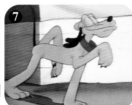 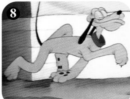 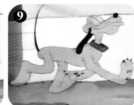 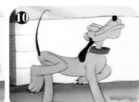

圖6~圖9是細化左側腿向前運動的過程。依照圖1~圖5中的動作規律，將右側肢體的動作與左側肢體調換，形成運動的循環過程。這期間布魯托都是昂首挺胸，從始至終未睜開過的眼睛，更顯得驕傲異常。

狗走路時一條腿的動作變化：

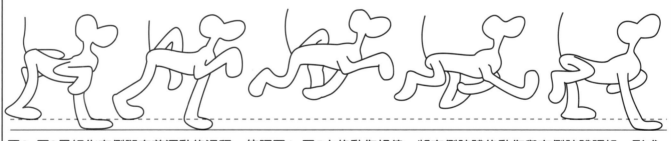

卡通動漫屋

這一章是豐收的一頁，通過前面的學習，根據真實形象畫出體態結構。令我們興奮的是：在動漫的領域中，任何沒有素描基礎與美術基礎的人，只要熱愛就能夠有所收穫，有所創作。

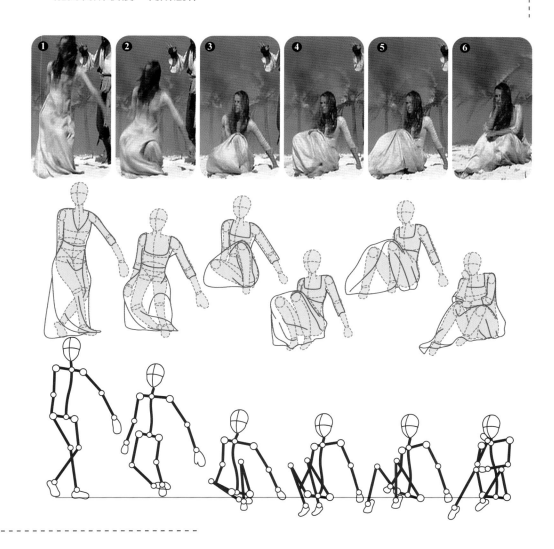

轉身的體態動作

以下圖組爲影片《加勒比海盜》中的女主角轉身的動作。這套轉身的動作共分七步完成，雙腳站在地面上基本沒有變化。動作是由軀幹和腿部的轉動完成的。

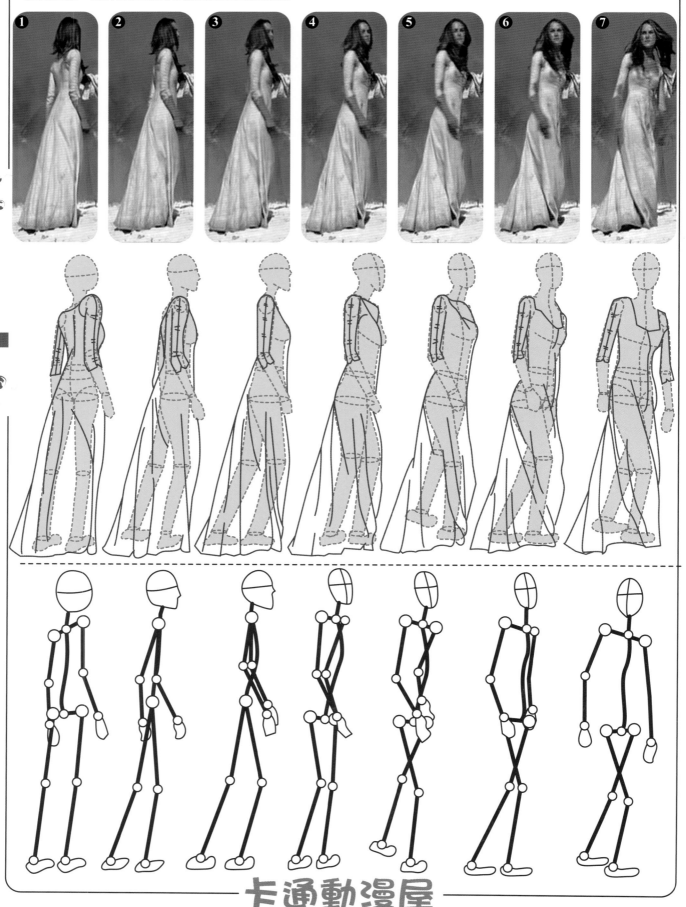

卡通動漫屋

落水的體態動作

以下圖組爲影片《加勒比海盜》中的女主角落水的動作。女主角是從大船上跳入海中的，所以落水的動作呈現出自由落體的樣子。下落過程中，四肢不規則擺動。

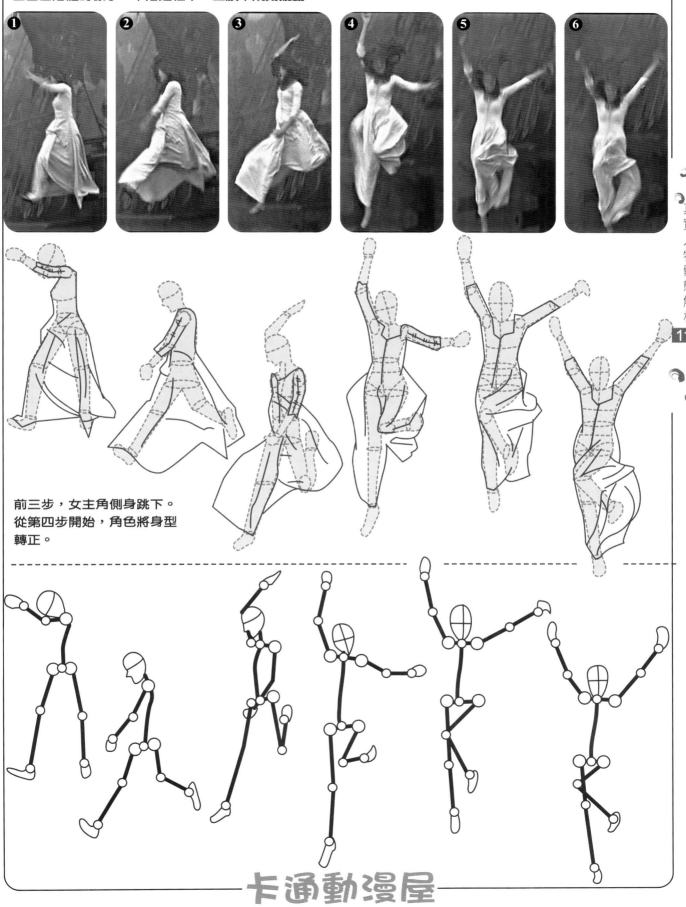

前三步，女主角側身跳下。
從第四步開始，角色將身型轉正。

卡通動漫屋

空中飛的體態動作

以下圖組爲影片《加勒比海盜》中男主角掛在船帆上前後搖擺的動作。因爲身體是懸空的，所以雙腿不規則地前後擺動，軀幹也隨著腿部的運動前後擺動。

 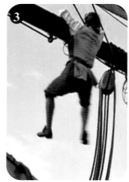 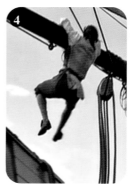 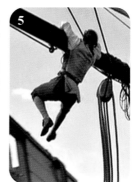

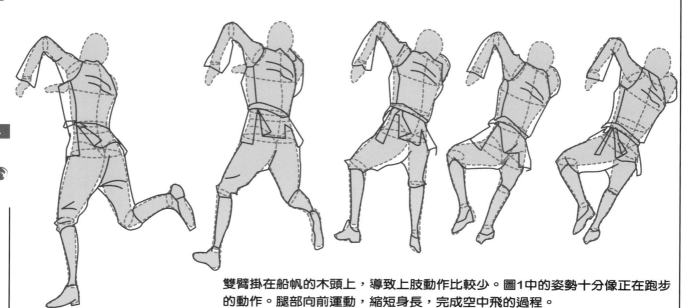

雙臂掛在船帆的木頭上，導致上肢動作比較少。圖1中的姿勢十分像正在跑步的動作。腿部向前運動，縮短身長，完成空中飛的過程。

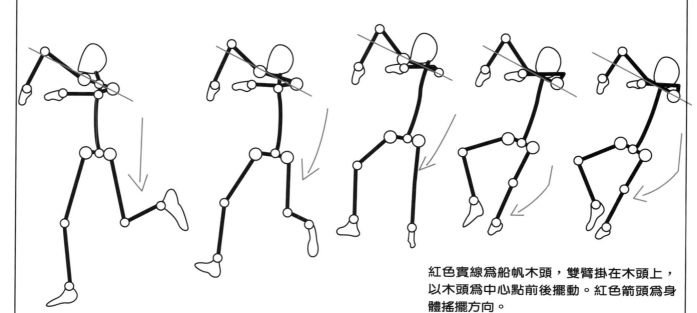

紅色實線爲船帆木頭，雙臂掛在木頭上，以木頭爲中心點前後擺動。紅色箭頭爲身體搖擺方向。

卡通動漫屋

拾取的體態動作

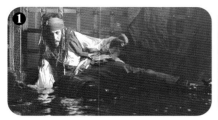
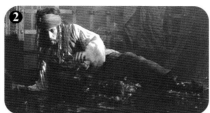
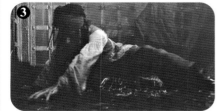
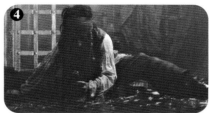

以下圖組爲影片《加勒比海盜》中的傑克船長撿起酒壺喝酒的鏡頭。拾取的動作分兩步完成，首先傑克船長將酒壺撿起來，隨後是打開酒壺喝酒的動作。

撿起的動作分四步進行，從圖1中傑克船長倒在地上，背靠鐵門，單手撐地，向前探身。到圖4中，坐在地上向前撲，撿起酒壺的動作，完成撿東西的運動過程。

❶

❷

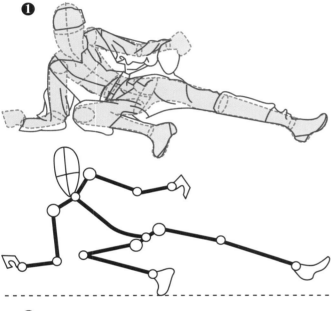

❸

❹

卡通動漫屋

以下圖組為影片《加勒比海盜》中的傑克船長打開酒壺喝酒的動作。 圖1中，酒壺已經被拿在手裡。圖2中是開酒瓶的動作，圖3~圖4開始是仰頭喝酒的動作。整套動作，傑克船長一直保持坐在地上的姿勢。

❶

❷

❸

❹

跳躍轉身的體態動作

《加勒比海盜》中的男主角，人物轉身的動作帶有跳躍的動作，所以身體會有上下起伏的效果。繪製時要注意這點。

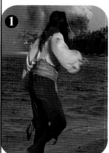 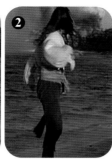 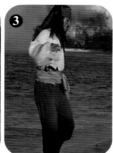 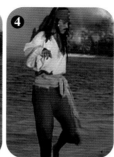 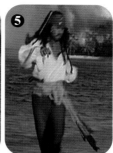 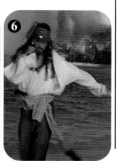

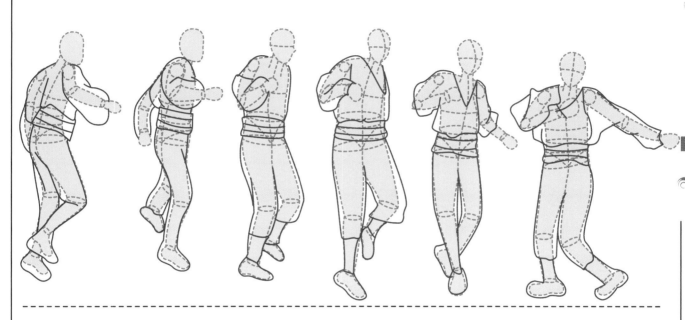

人物從側身轉過來時，會有一小部分的身體被擋住，但是繪製時要確保人物的身體結構是正確的，要有立體感。

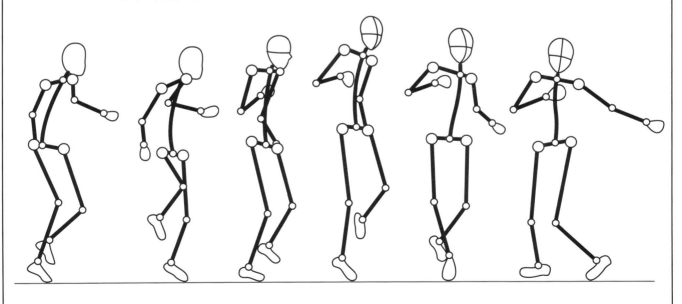

走路的體態動作

《加勒比海盜》中的男主角，走路的姿態好像跳舞一樣，在手臂與腳上的動作很是豐富的。注意人物在走路時雙腳的交替順序。

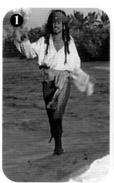 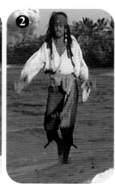 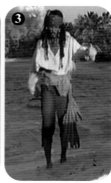 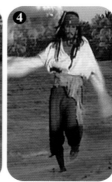 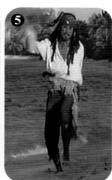 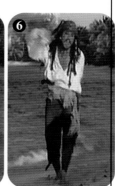

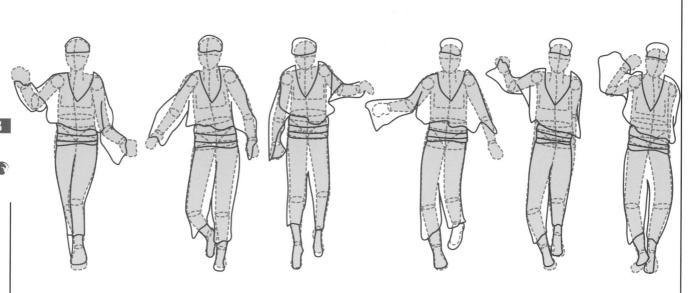

人物逐漸將右腳邁起，到第三步時，雙腳進行了交替，換成左腳抬起邁步。

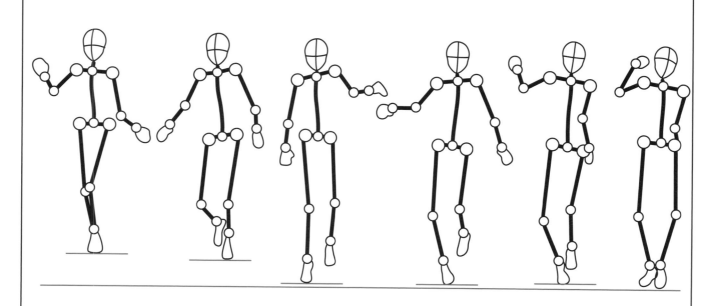

坐下的體態動作

《加勒比海盜》中的女主角，轉身坐下的動作。最重要的是腿部的轉動及彎曲狀態，人物一直以右腿爲支點，進行身體的轉動。

 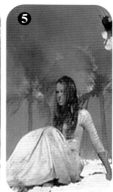

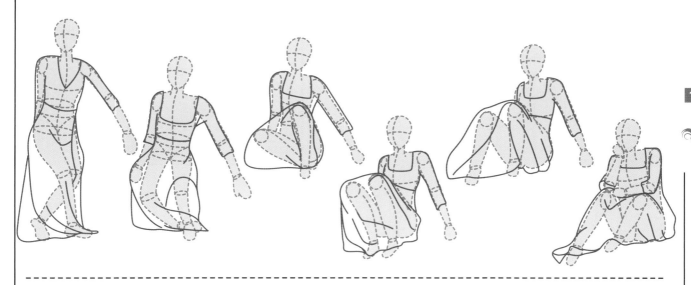

注意人物的脊椎是有彎度的。由於動作幅度並不是很大，所以脊椎的扭動幅度不是很大。在繪製時不會太困難。

右腳開始從左腳下面伸出

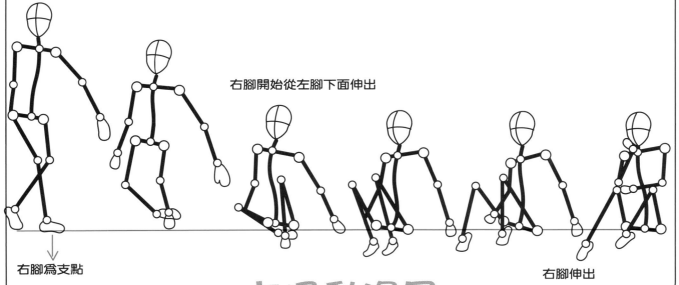

右腳爲支點

右腳伸出

跳水的體態動作

以下圖組爲影片《加勒比海盜》跳水的鏡頭。男主角雙手被綁起來，縱身躍入大海。畫面以俯視角度切入，繪製時注意人物透視效果。距離視線最近的部位是雙腳，所以在繪製肢體態勢時，要凸顯雙腳。

❶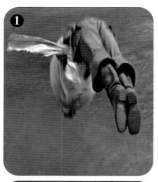

❷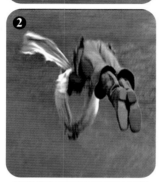

❸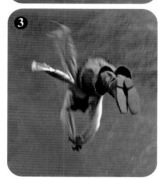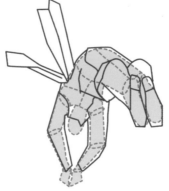

❹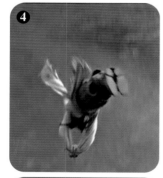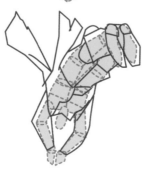

❺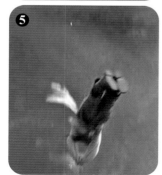

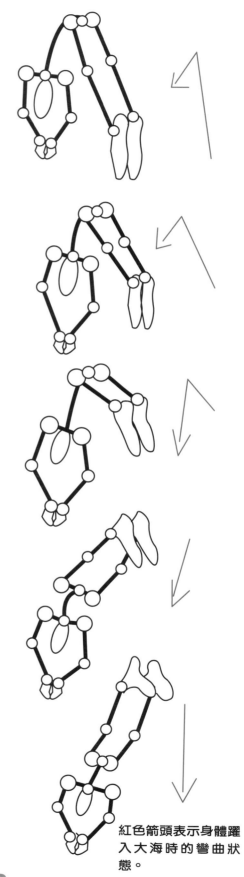

紅色箭頭表示身體躍入大海時的彎曲狀態。

爬行的體態動作

《冰凍蜘蛛》中的人物，這組圖片表現的是人物在地上爬行的鏡頭。主要突出的是手臂用力支起的狀態，在手臂支起的同時，身體也在抬高。繪製時要表現出來。

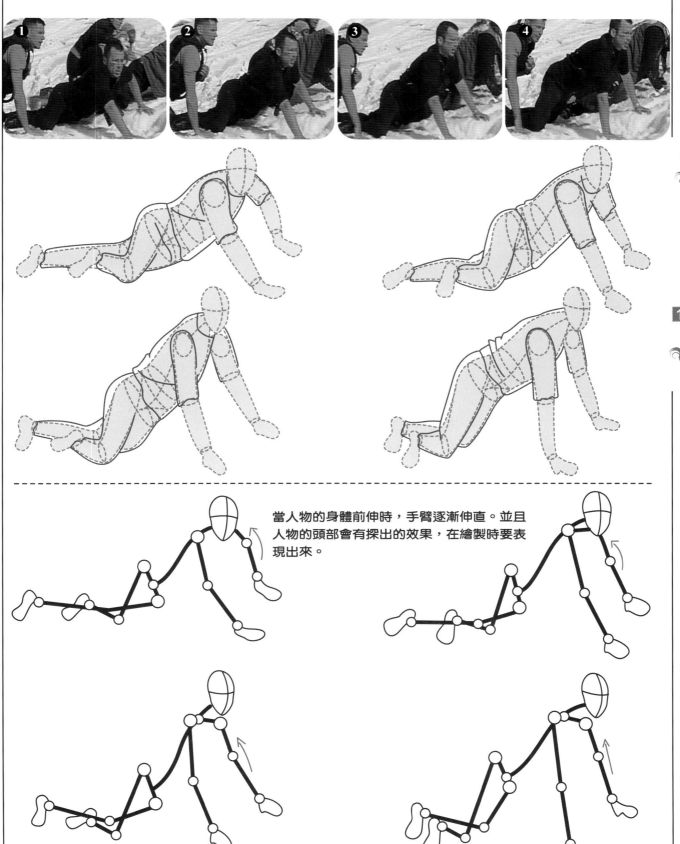

當人物的身體前伸時，手臂逐漸伸直。並且人物的頭部會有探出的效果，在繪製時要表現出來。

《冰凍蜘蛛》中的人物，這組圖片表現的是人物在地上爬行的鏡頭。右腿伸出的同時，我們可以看出人物的身體也在逐漸地向下壓，繪製的時候要體現出來。

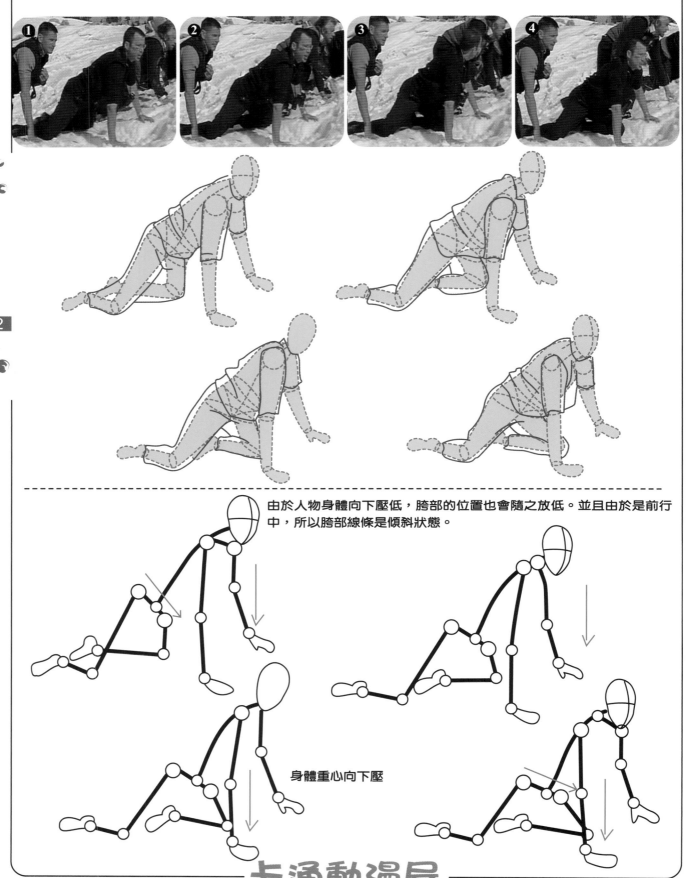

由於人物身體向下壓低，胯部的位置也會隨之放低。並且由於是前行中，所以胯部線條是傾斜狀態。

身體重心向下壓

下蹲的體態動作

《哈利波特與魔法石》中的學生，準備下蹲打開箱子的動作。人物是以右腳為支點，進行轉身，所以人物的運動軌跡會有一個圓形的弧度。

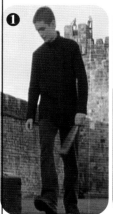 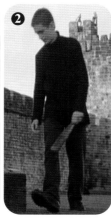 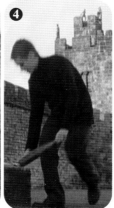 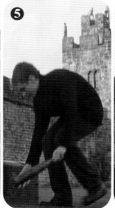 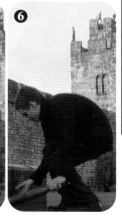

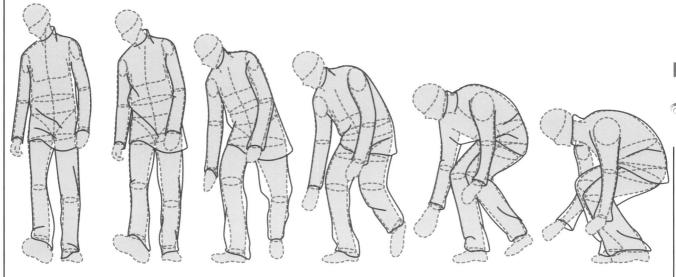

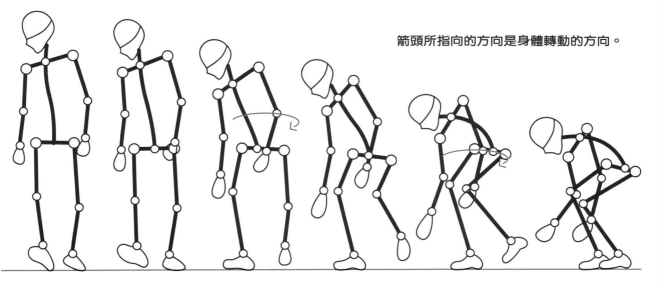

箭頭所指向的方向是身體轉動的方向。

國家圖書館出版品預行編目資料

卡通動漫屋：體態篇/叢琳編著 ． --新北市
　　中和區：新一代圖書，2011．03
　　　　面；　公分
　ISBN：978-986-6142-08-6（平裝）

1.動漫　2.動畫　3.繪畫技法

947.41　　　　　　　　　　　　99026092

卡通動漫屋─體態篇

作　　　者：叢琳

發　行　人：顏士傑

編 輯 顧 問：林行健

資 深 顧 問：陳寬祐

出　版　者：新一代圖書有限公司

　　　　　　新北市中和區中正路906號3樓

　　　　　　電話：(02)2226-3121

　　　　　　傳真：(02)2226-3123

經　銷　商：北星文化事業有限公司

　　　　　　新北市永和區中正路456號B1

　　　　　　電話：(02)2922-9000

　　　　　　傳真：(02)2922-9041

印　　　刷：五洲彩色製版印刷股份有限公司

郵 政 劃 撥：50078231新一代圖書有限公司

定價：320元

全系列五冊特價1350元